作者简介

 贾国英，字琼，号润石斋主，曾署一峰。河北保定人，1962年出生于齐齐哈尔。现居北京。擅山水，画风宗传统亦有自家风貌。

1996年进修于中央美术学院；

1997年在中央美术学院画廊举办画展；作品《前山》荣获迎接香港回归书画大展优秀奖；

1998年四幅作品被徐悲鸿纪念馆收藏；

2002年作品《山醒》入选欢庆十六大中国西部大地情中国画大展，并被中国美协收藏；

2006年作品《梦返童乡》入选全国第六届工笔画大展，并被中国美协收藏；

2008年出版大型画集《贾国英画集》；

2010年出版《工笔传统山水画法》。

目录

前言

近代国画大师黄宾虹曾说过这样一段名言："唐画如曲，宋画如酒，元画如醇，元代以下，渐如酒之加水，时代愈近，加水愈多，近日之画已有水无酒，故淡而无味。"这句话很值得我们细细品味和反思。

我国山水画由简略而逐渐丰富，山水画法经各个时期的山水画家的创造、积累，以其历史悠久、成就卓越和风格独特而享誉全世界。

时代呼唤着传世山水画的诞生，由展子虔到李思训父子，由郑虔到张璪，由吴道子到王维，青绿、水墨等画法为山川代言，情满于山，意溢于海；到五代两宋荆浩、关仝、董源、巨然、李成、范宽、郭熙、米家父子和李唐、刘松年、马远、夏圭等纷纷问世，关陕风光、江南水乡、风土民情等都在画家笔下出现了；人们歌颂自然山川的雄伟豪迈、赞美锦绣河山的辽阔广大、创造出各种技法尽情去描绘，去表现。人们热爱山川，认识山川，集中提炼，在用笔、用色、用墨上出现了"淡墨轻岚""米点落茄""青绿重彩""水墨晕章"以及"溶金碧与水墨于一体"等多种技法。

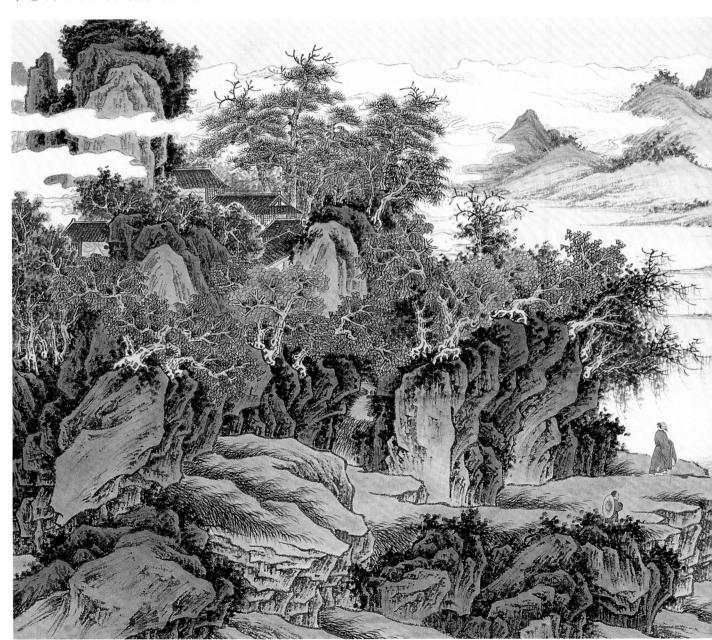

秀峰之云

2

二十世纪的百年间，关于对中国画的纷争相对激烈，至今对中国画的具象和抽象总是有人喋喋不休；受西欧绘画思潮的深锢，不理解中国画审美的本质，所谓抽象无非是舍其形而写神，具象不过是形的再现，绝对的或孤立的思维，便会失衡与偏执。从顾恺之的以形写神、迁想妙得；宗炳的应目会心、栖形感类、澄怀味象、应会感神，到吴道子的嘉陵江三百里山水一日而毕。王维的诗画互融，云林的逸气；石涛的山川与予神遇而迹化，以至齐白石的似与不似，总以形神兼备来使主客体统一。

然真正打动心灵的山水，却是酝酿在灵魂深处的山水，是自然中找不到的。当下之时，从绘者"不习文读书，难以窥鉴古今；重行不重知，难脱凡近；重知不重行，为理论所囿"。故读书万卷求知识、行万里路师造化，与绘画同步；务博尚实，则无空疏之弊。而今，画风不正，下笔专求花样，怪诞时尚；狂躁空洞，凄迷使巧，全无生机气韵。山川真境尽失，颇自以为新，实为图工野狐。回头再看黄宾虹、张大千、徐悲鸿、李可染、傅抱石、陆俨少等老一辈画家，他们皆以自己的实践延续着我们的传统；充实着我们的传统。中国山水画理应沿着传统的长河，做出理性梳理、选择和发展。凝聚着千百年各民族的智慧和各民族的审美情操及各民族气韵的中国绘画艺术，必将与整个民族永生共存。

贾国英
庚寅暮春于京华

一、画法分类

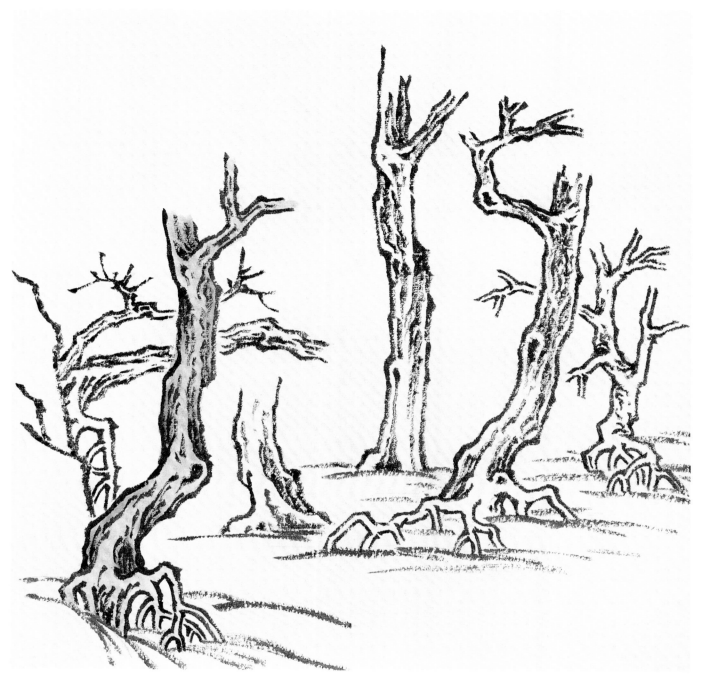

树干、树根画法

 以中锋用笔勾出树干，稍加皴擦树皮、树根。造型时注意抓地要牢固、有力。上色用赭石染，树疤及树根部淡一些就可以了。

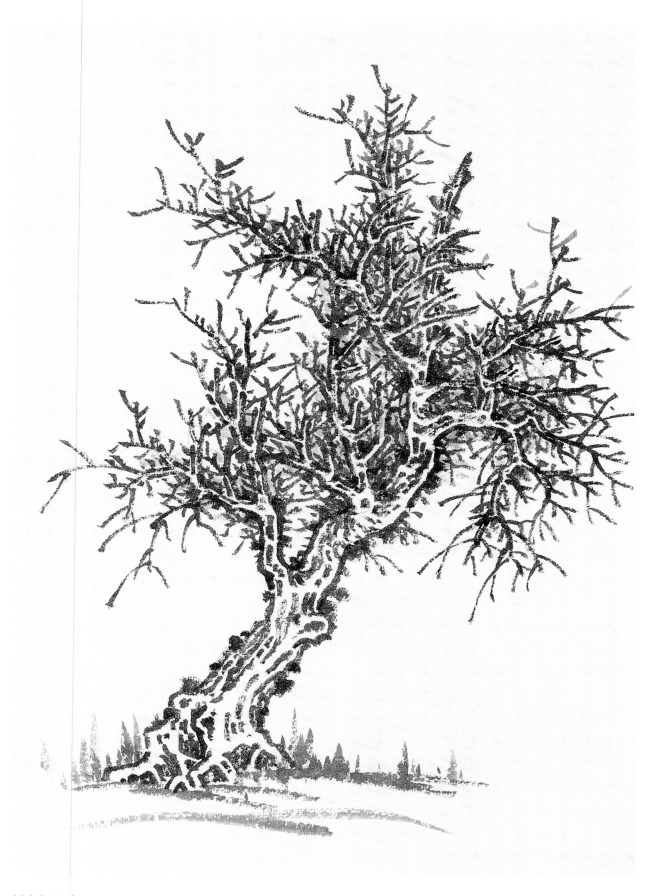

枯树画法

枯树主要表现其枝干苍劲有力，用笔要写，不要描。

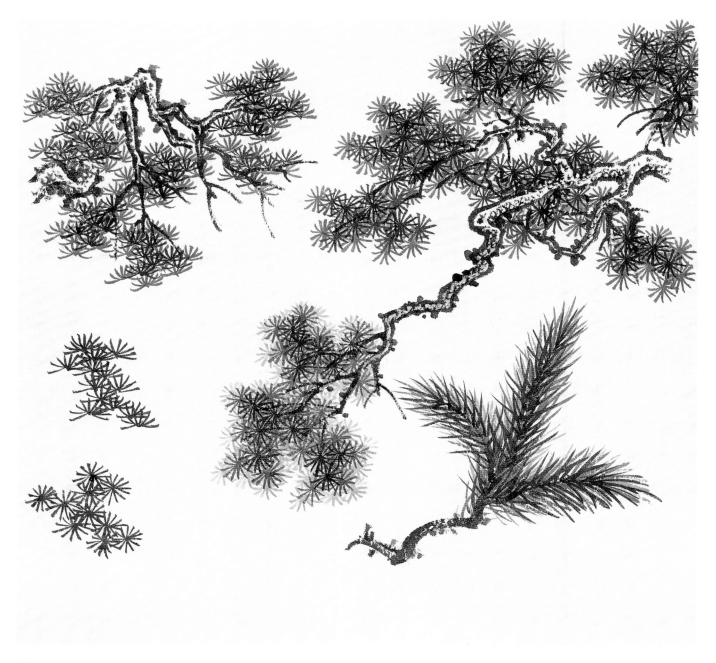

松针画法

　　松针画法有多种，这里介绍几种常用的画法。一般把松针画成"品"字形叠加，上色用淡花青加墨勾染便可。

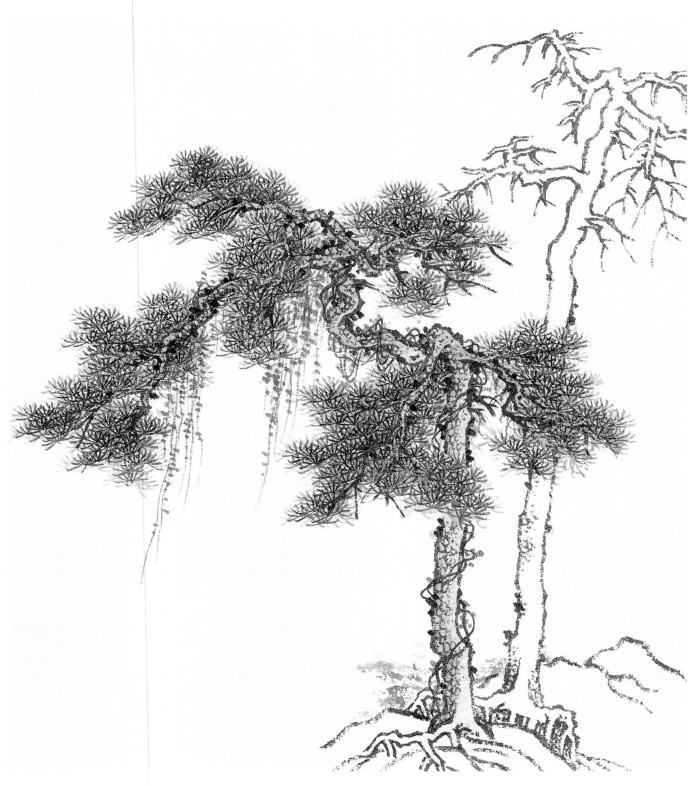

松树画法

 松树画法，先以中锋勾出树干，勾松针，勾完松针后再用淡墨勾一遍松针，上色用花青加墨勾染，树干用赭石染。藤蔓是后加的，用笔要灵活松动，不可僵硬。

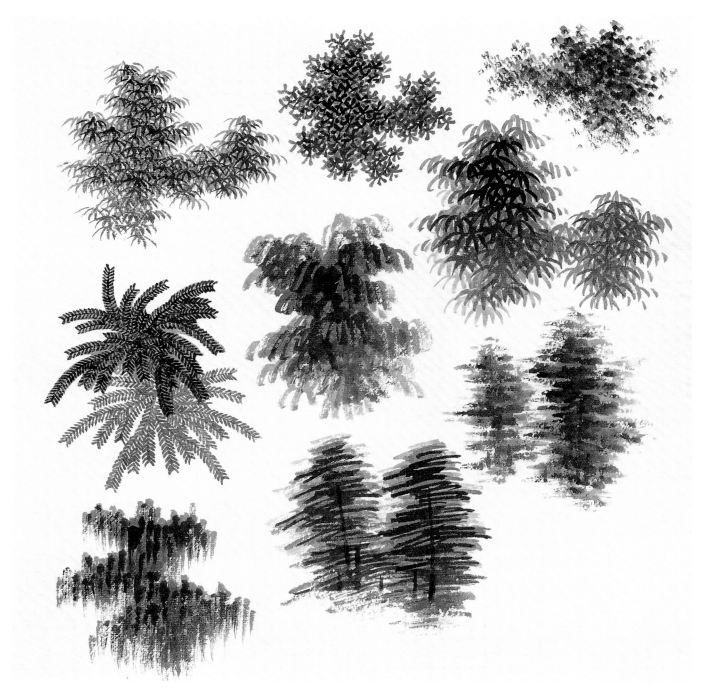

点叶画法

点叶画法主要是强调写的味道，用笔要活，浓淡变化之中透出随意的感觉。

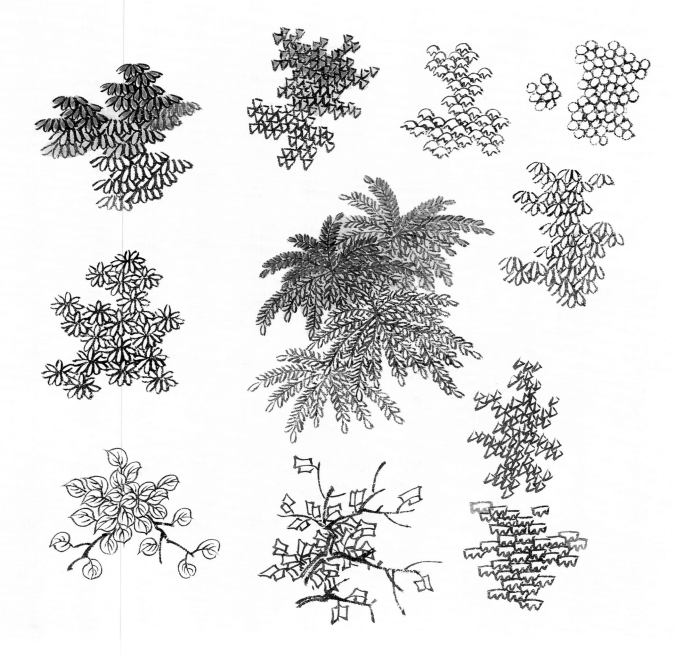

夹叶画法

　　夹叶画法又称双钩法，主要用中锋。双钩法看似很细、很认真，但是还要强调写的味道。上绿色时用花青加藤黄，调成草绿平涂作为底色，干后点染头绿、二绿、三绿等都可以。红色用赭石打底，干后点染朱砂、朱磦等各种红色。

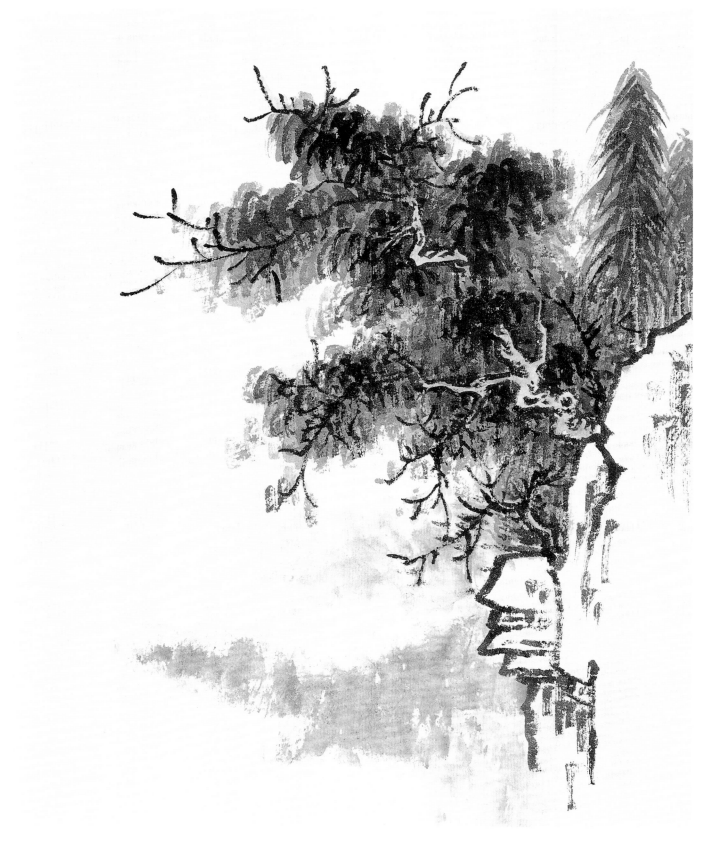

点叶树大兼小画法

　　点叶树大兼小画法，点叶以浓淡变化画完后，再以淡花青加淡墨勾染一遍即可。

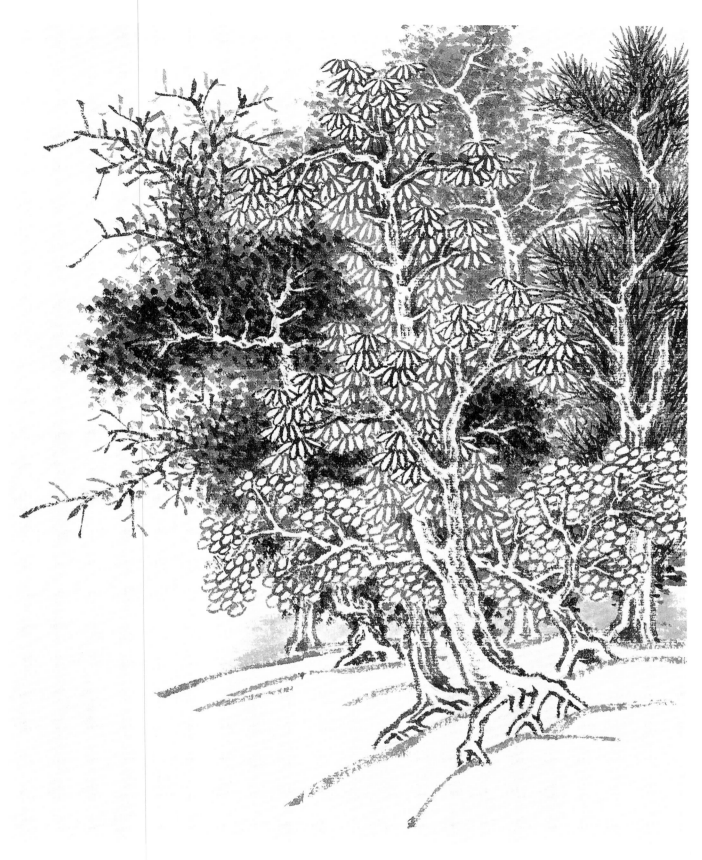

组树画法

　　组树画法，画一组树先以最前一棵为基准，用不同的夹叶法和不同的点叶法依次后推，要注意前后左右、高低错落等关系。

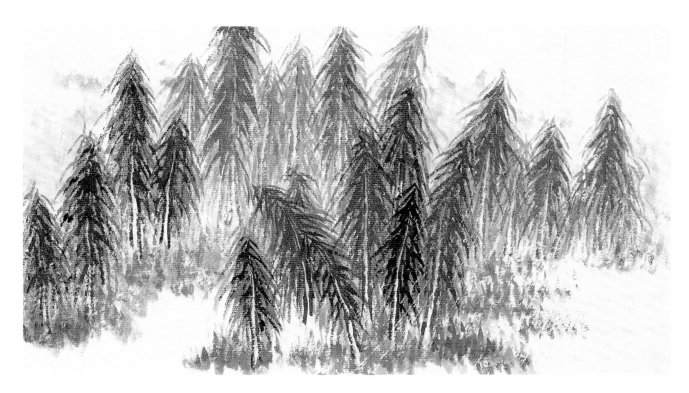

丛树画法

同一种丛树画法强调层次变化、错落有致、空灵的感觉。

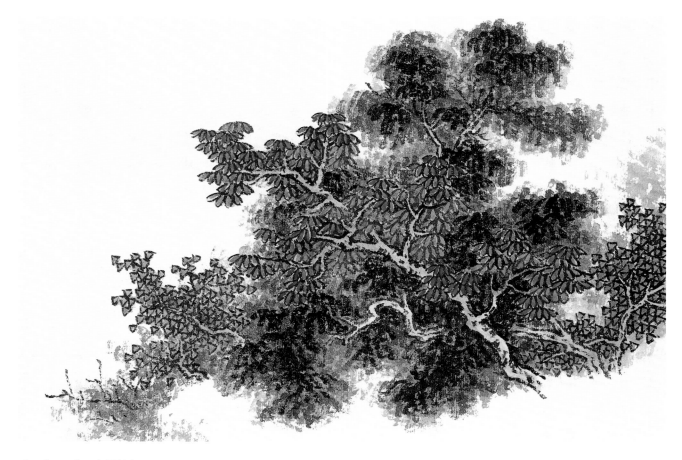

夹叶、点叶画法

夹叶用赭石平涂，干后点染朱砂，注意朱砂要有深浅变化。点叶用淡花青加淡墨点染。

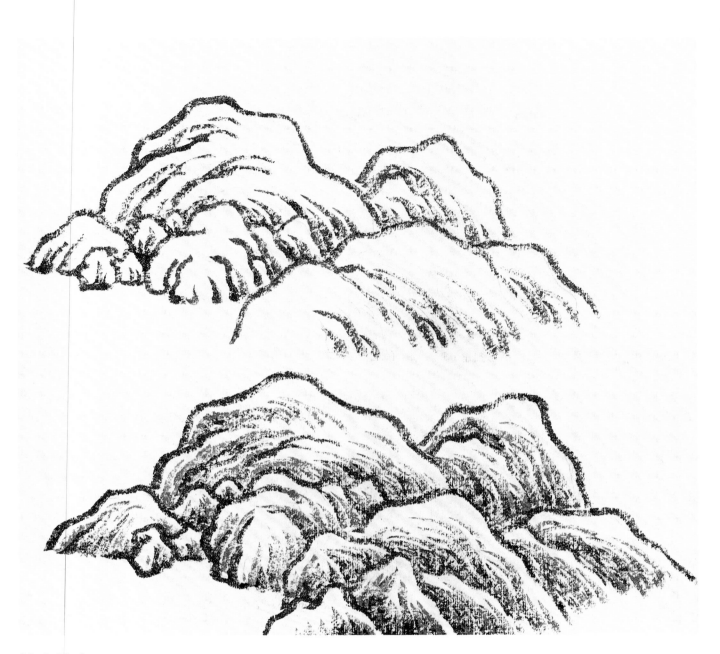

披麻皴法

披麻皴法，笔用中锋，圆无圭角，稍曲形状，不可排列，须有参差松紧。

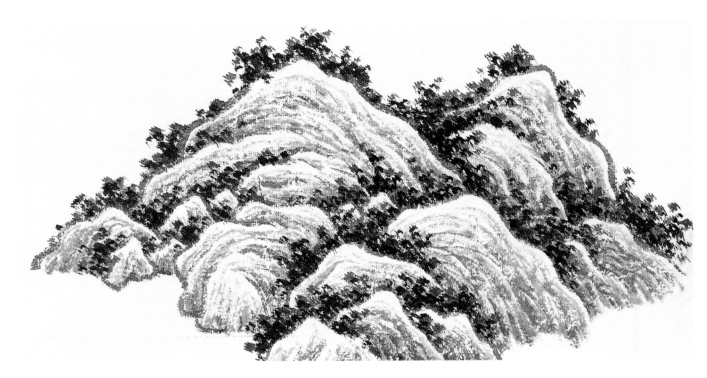

擦点法

山石用皴擦点染，苔点用秃笔点，点要松动有聚散。

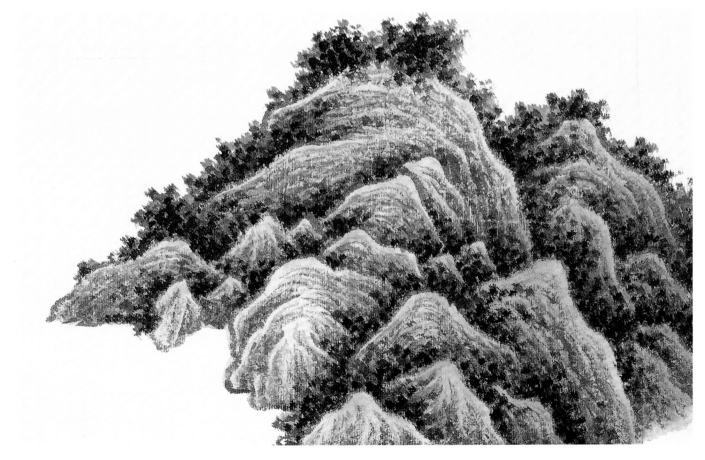

设色法

着色用淡赭石染，基本平涂后用花青加墨进行醒点。

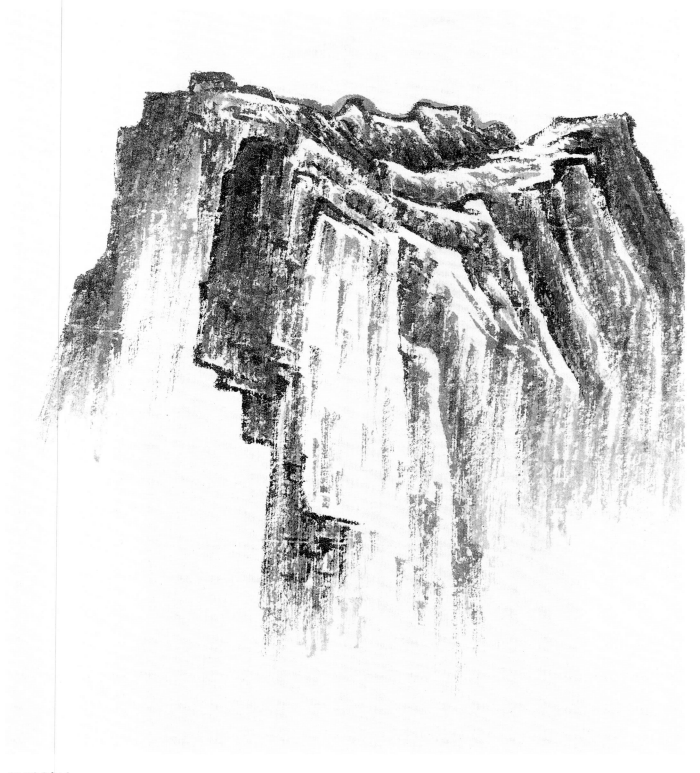

斧劈皴法

斧劈法拖泥带水，湿笔焦墨直擦石形，峭拔方硬，墨气淋漓。

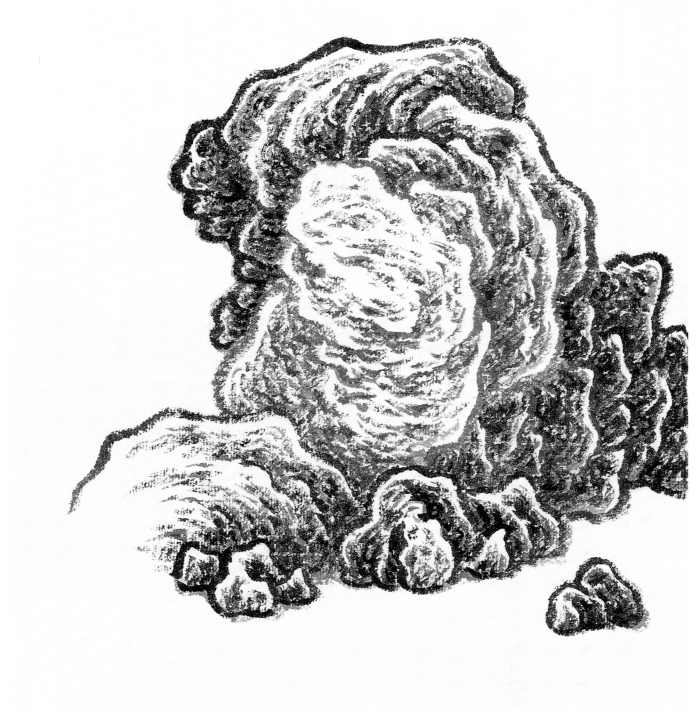

豆瓣皴法

　　豆瓣皴法，顾名思义，形如豆瓣，此法严谨细密，立体效果明显。

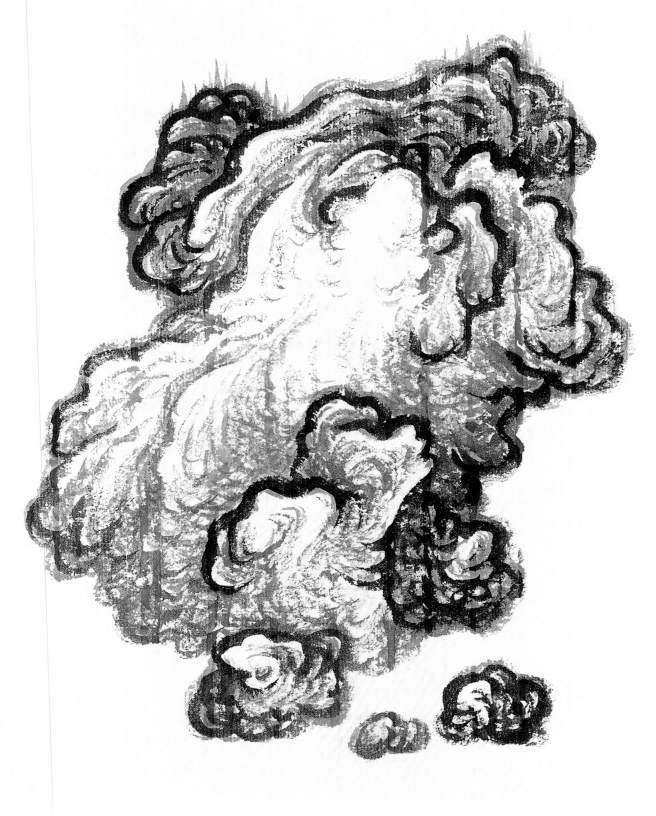

云头皴法

云头皴，北宋绘画大师郭熙云头皴最妙，健笔中锋皴染，用墨浓淡相宜，用笔粗细相兼。

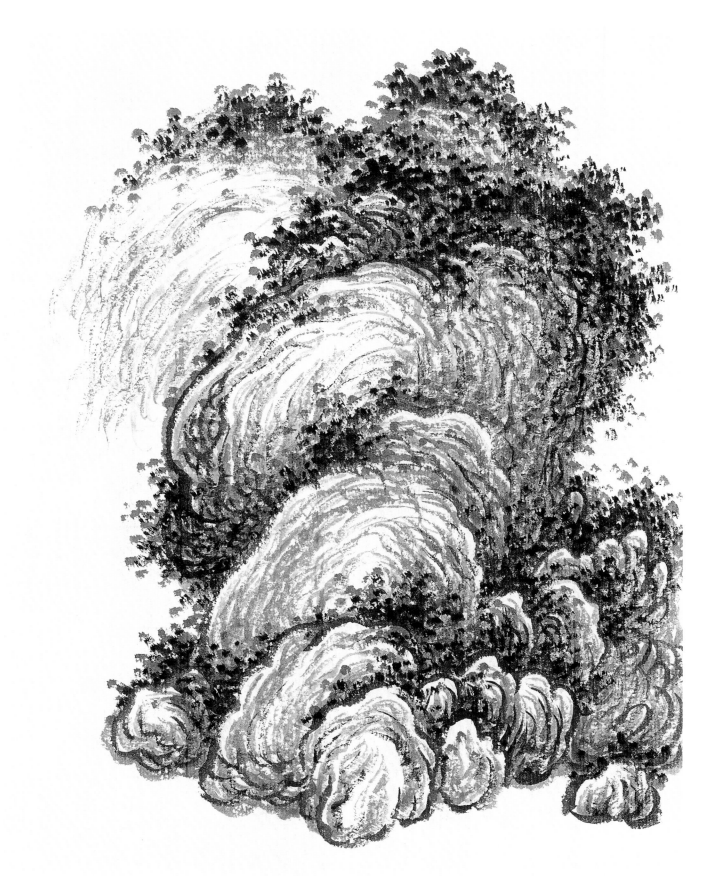

牛毛皴法

　　牛毛皴，用笔圆浑，皴法随石之轮廓皴之，细如牛毛而得名，但宜深厚，纤细中求笔力。

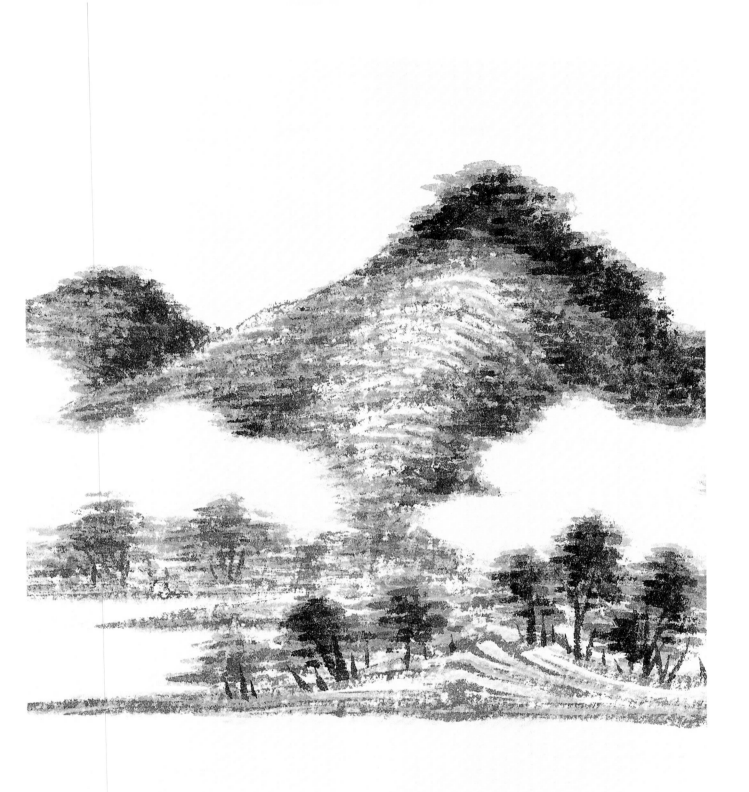

米点皴法

此皴法以点代皴，其点法须用中锋卧笔，横点浓淡多次，然后以淡墨染之，则深厚烟云，苍茫淋漓，水墨混融。

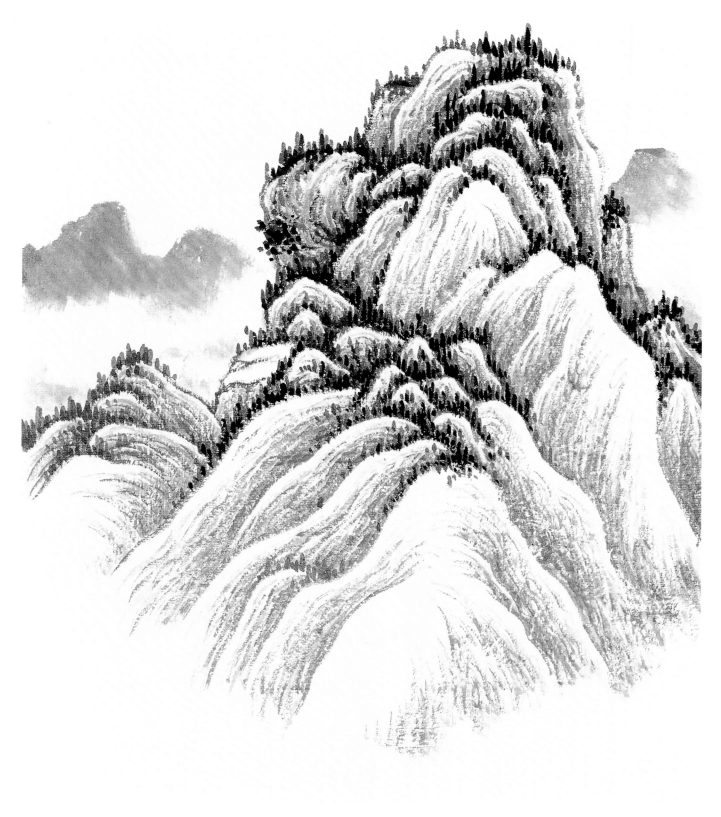

山势及断云法

　　画山取势及远山断云法，所谓山有脉，水有源，画山须依脉络而取势。

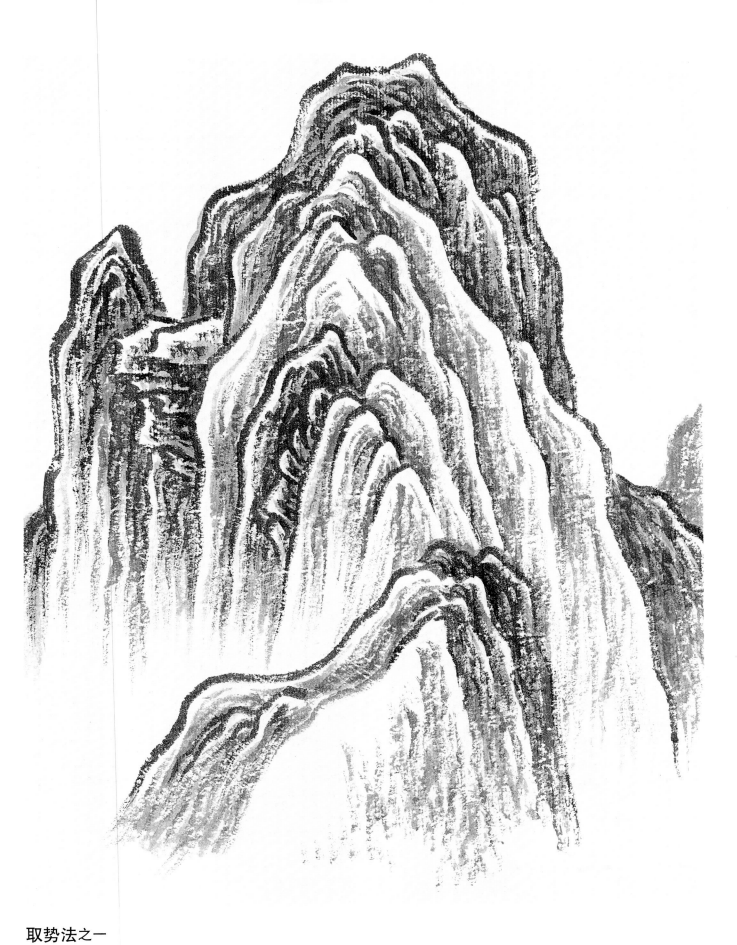

取势法之一

取势法也可称之为章法，全景式山水的章法或构图主要是依据主峰而定，其他皆服务于主峰。

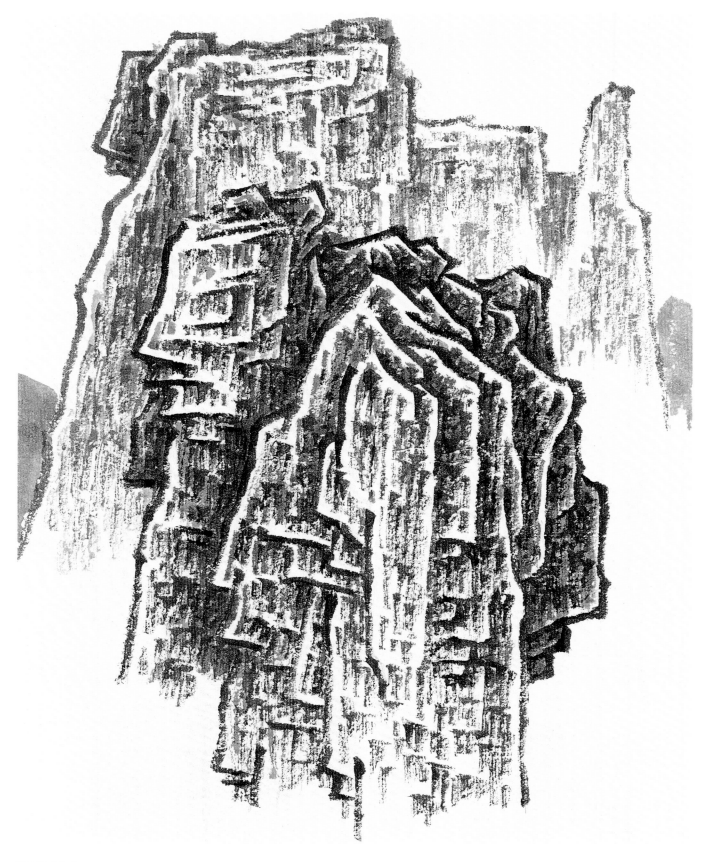

取势法之二

一幅山水作品的好坏往往取决于主峰，中国画的空间在很大程度上是通过前后间隔给人在心理上造成暗示，故往往不需要很强的明暗对比便能将空间推远。

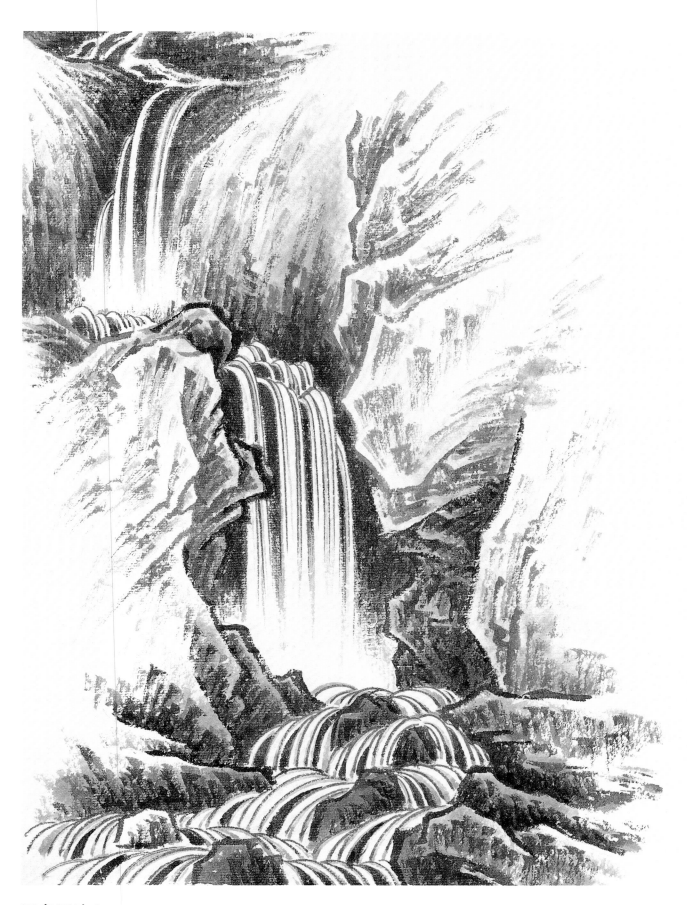

瀑泉画法之一

水有源，瀑泉画法须有转、有断、有向才有灵气。

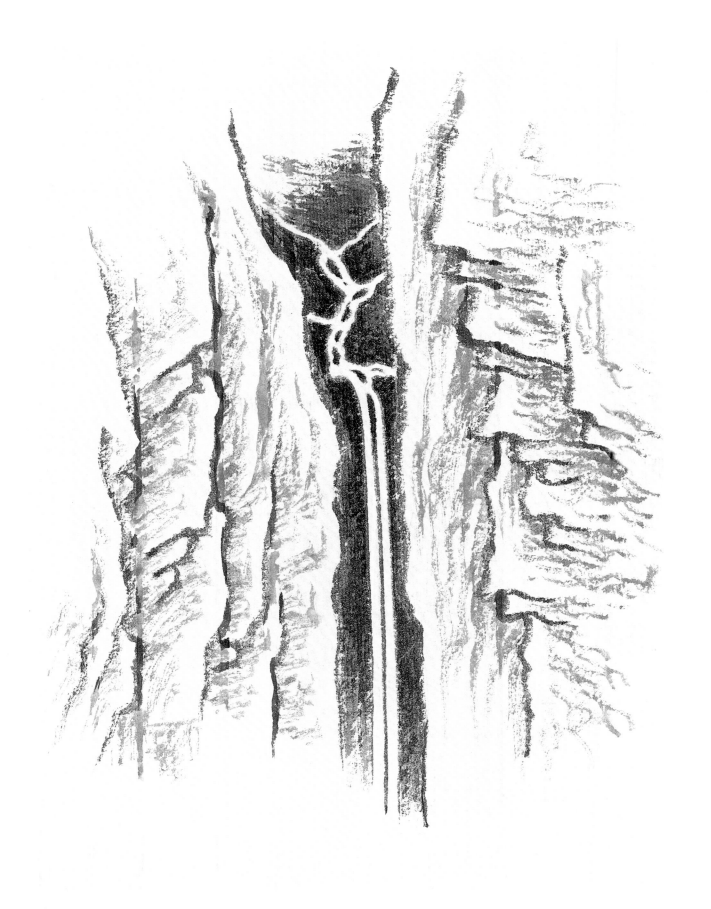

瀑泉画法之二

 水两旁须用稍重一些的墨，所谓计黑当白。

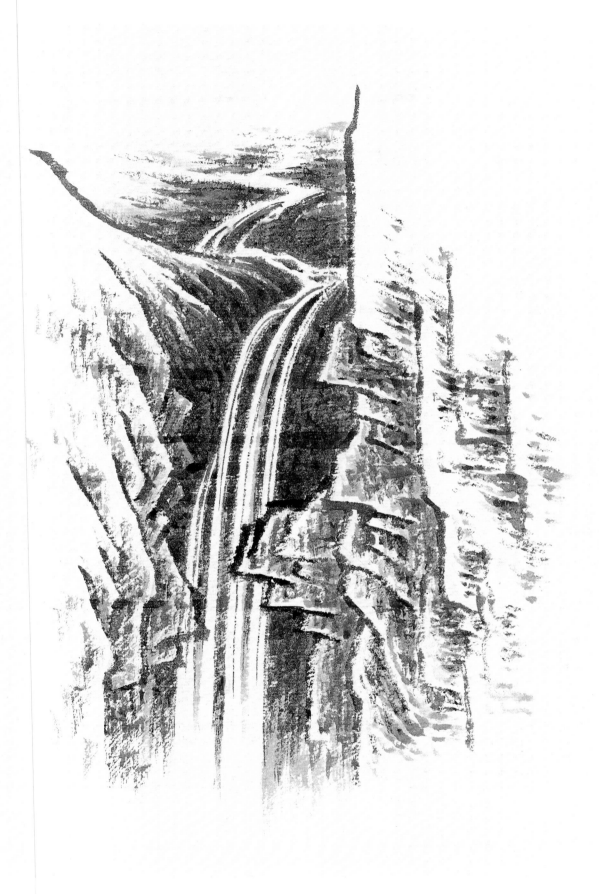

瀑泉画法之三

采用"之"字形画法。

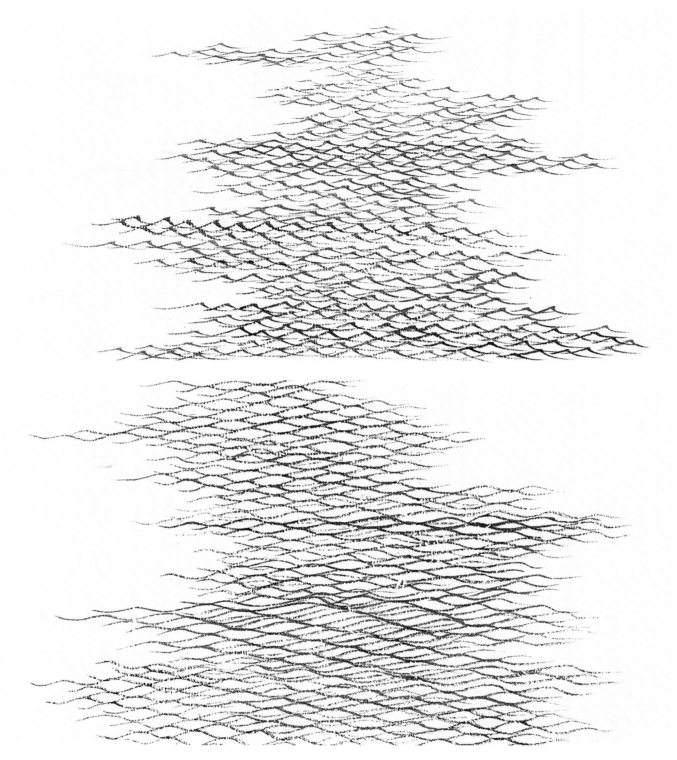

勾水法之一

画水之法与画云法相似，有勾法、留白法和烘染法。不同的水，如海水、湖水、江水、溪水等，有不同特征的波浪纹理。

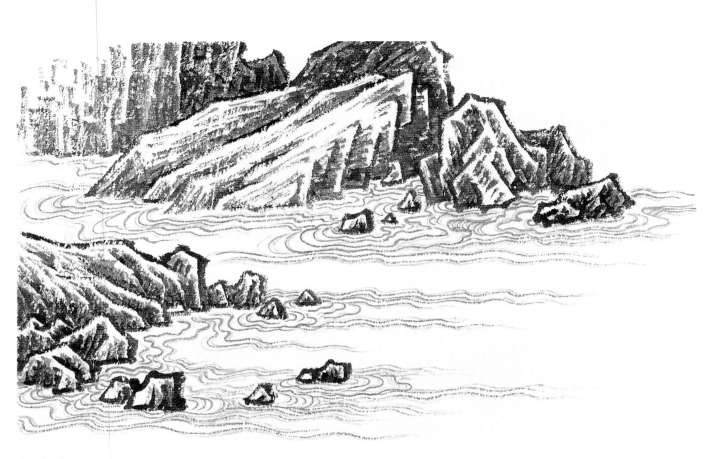

勾水法之二

此水先以淡墨勾出纹理，再以更淡一些的墨，顺线之侧勒一遍，不可压线。

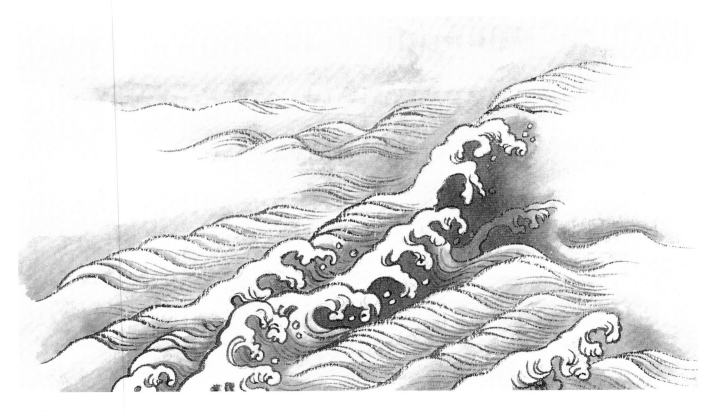

勾染法

勾染法，即勾完纹理后用墨分染。

留白法

根据画面的需要留出空白，体现画面的空间感。

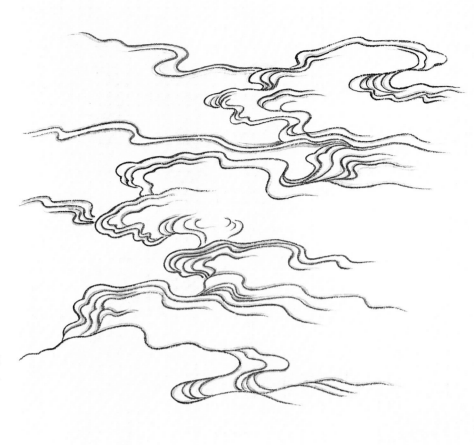

勾云法

1.《林泉高致》中讲"山以水为血脉……以烟云为神采,故山得水而活……得烟云而秀媚"。先以淡墨勾出纹理,再以更淡一些的墨勾勒一遍,与勾水法相同。

2. 再以淡赭石加点淡墨勾染。

楼阁画法

这里的楼阁不像界画那样工细复杂，比较概括，如果太过于工细则显得匠气。

瓦房画法

瓦房画法也以概括为佳，墙皮用淡墨自上而下擦一下，效果最佳，屋顶用墨染。

草屋画法

　　草房基本以线造型，勾出屋顶用草铺盖的感觉便可。

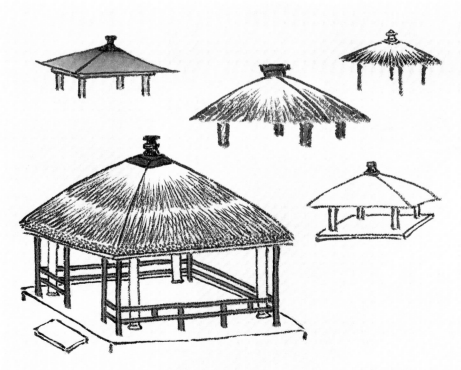

凉亭画法

　　凉亭有多种，这里只介绍几种常用的。

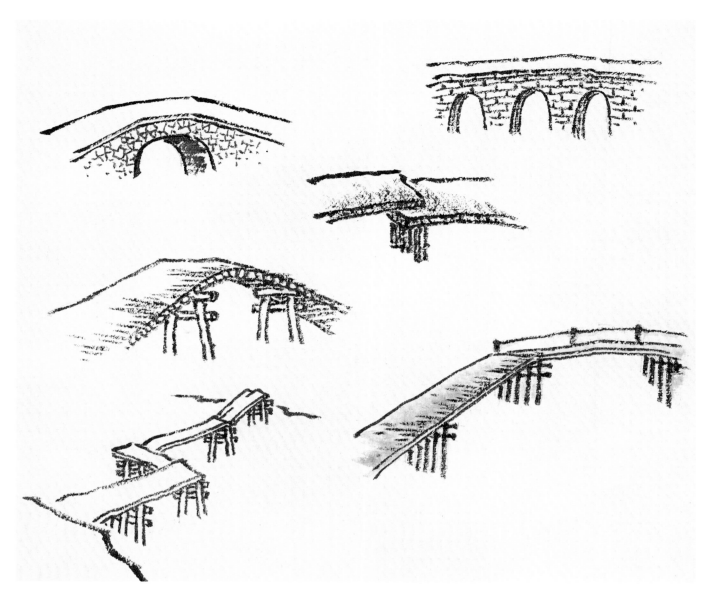

桥梁画法

桥梁在山水当中也是常见的点景之物，桥梁依据不同的山体而建，如平缓的河流上多平直的木桥，悬崖峭壁上则多蜿蜒险峻的栈桥。从建筑工艺上讲，桥梁又有木桥和石桥之分。

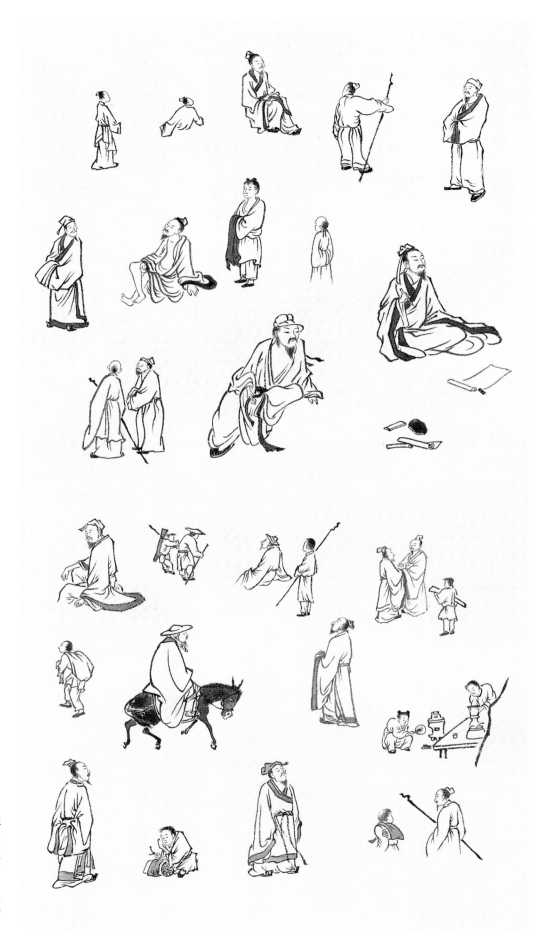

点景人物画法

　　人物是山水画中非常重要的点景之物，画人物尽量做到工而不匠，以写为上。

　　依据画面需要点缀各种不同的人物。

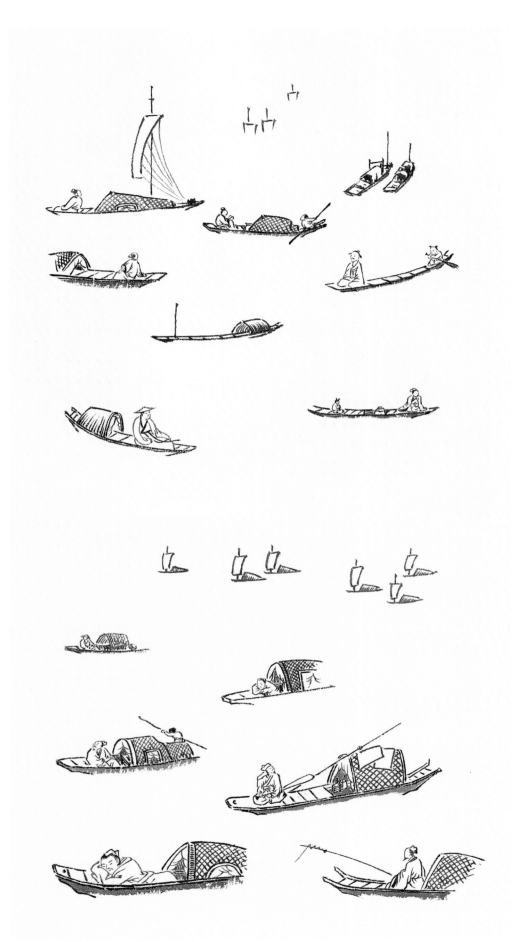

舟船画法

传统山水画中的点景舟楫不外三类：一为构造繁杂的楼船龙舟（这里不再介绍）；二为相对简单一些的帆船，帆船的构造可繁可简，简单可脱略形似，率意地画出帆影，取其"孤帆远影碧空尽"之意；第三类则为造型比较简单的扁舟，扁舟最适合文人山水画的表现。

苏东坡有："小舟从此逝，江海寄余生"之句，充分体现了文人画家以扁舟渔父为画眼，以此表现其"兰棹稳，草衣新，只钓鲈鱼不钓名"的理想。

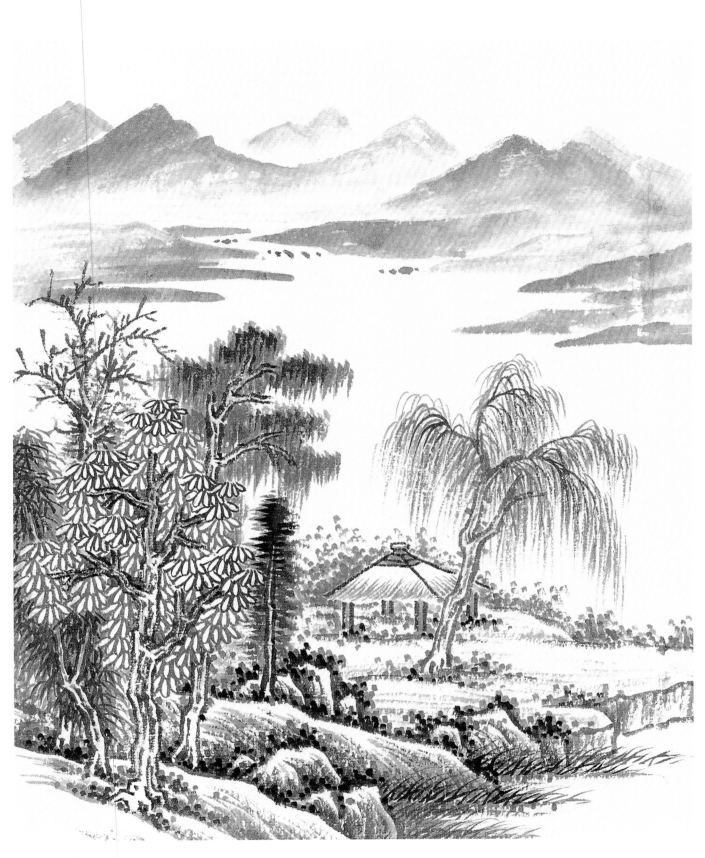

平远画法

平远画法，自近山而望远山谓之平远，平远之色缥缈。

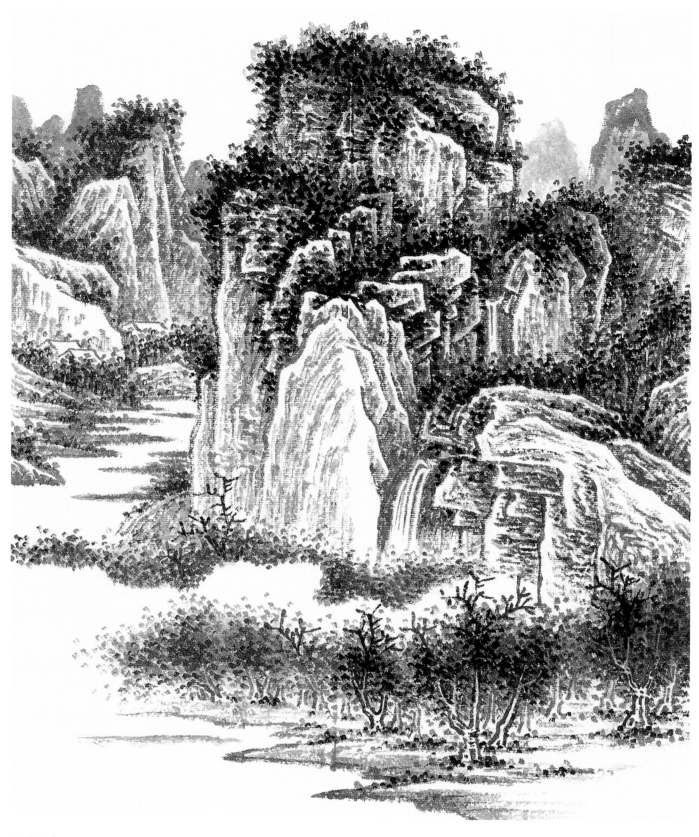

深远法

深远法，自山前而窥山后谓之深远，深远之色重晦。

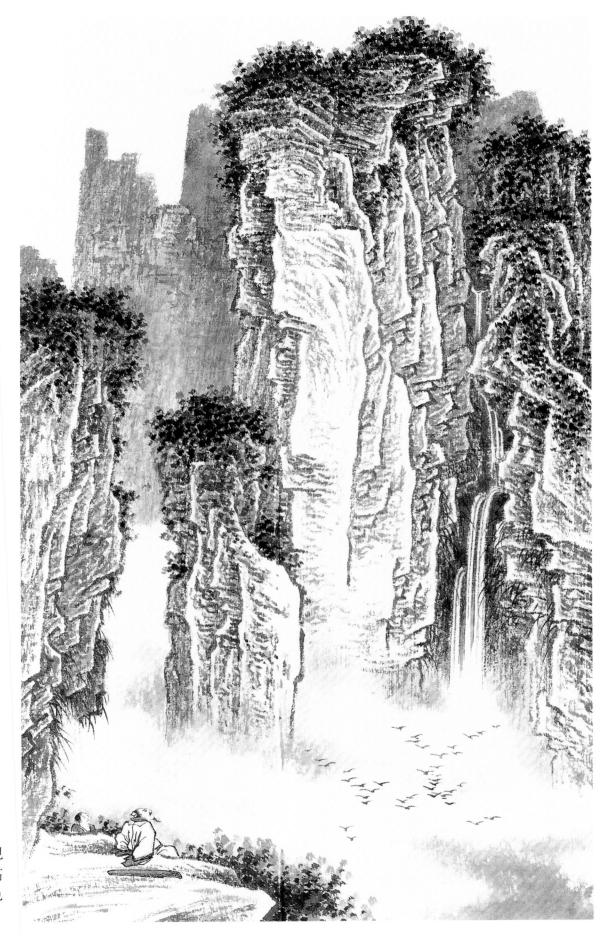

高远法

　　高远法，
自山下而远观
山 巅 谓 之 高
远，高远之色
清明。

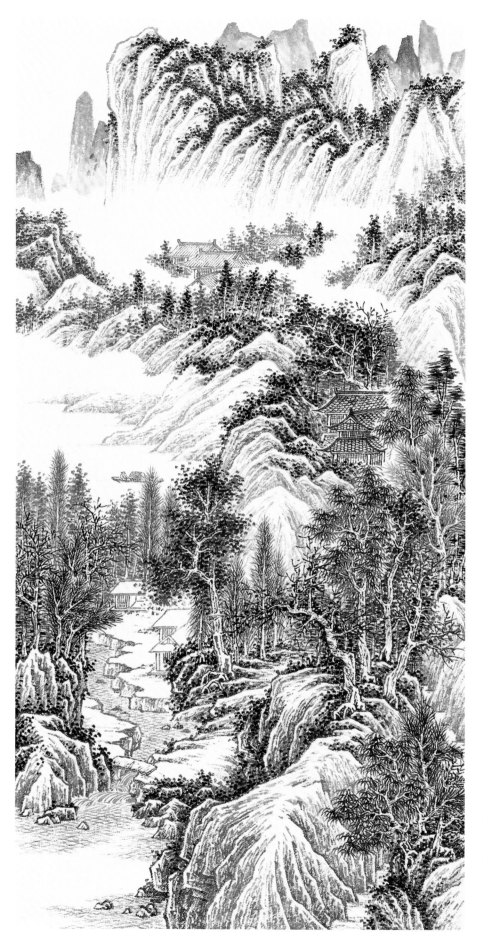

二、作品画法步骤

《春》

步骤一 用表面稍粗糙的熟宣纸（有时可用背面），毛笔可选用自己喜欢的，初学者作画前可先用铅笔起一个简单的稿，要概括不要太细致，标出大体轮廓即可。后用中锋以深浅不同的墨画出树干及各种不同的勾叶、点叶等。山石、土坡要以中锋为主侧锋为辅画出，用笔要讲究松、活，点苔用秃笔，要随意松动，不要点死，烘托出作品的气势。尽一切可能把墨稿画完整后再上色。

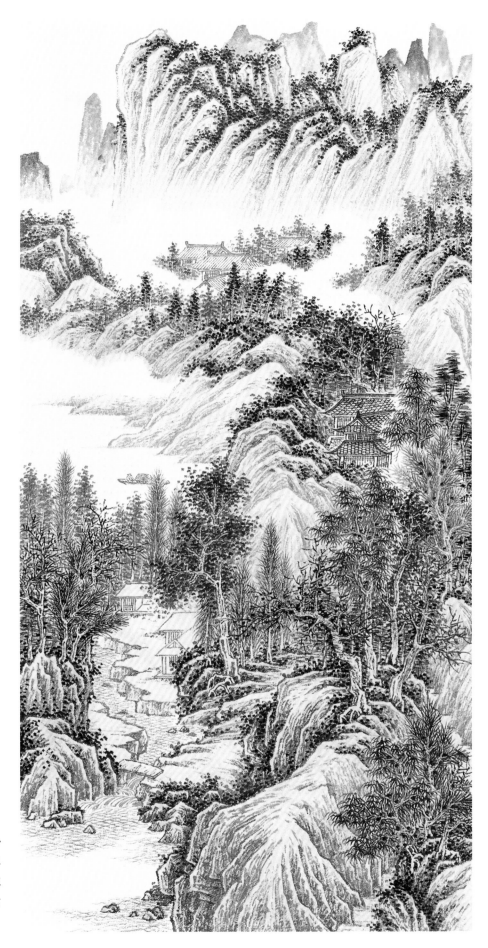

步骤二 用稀薄的赭石加少许淡墨罩染整个山体及石块、平台等处。云要自然留出，留云要特别注意，看似随意，实则不然，需要用心画出渺渺之气。

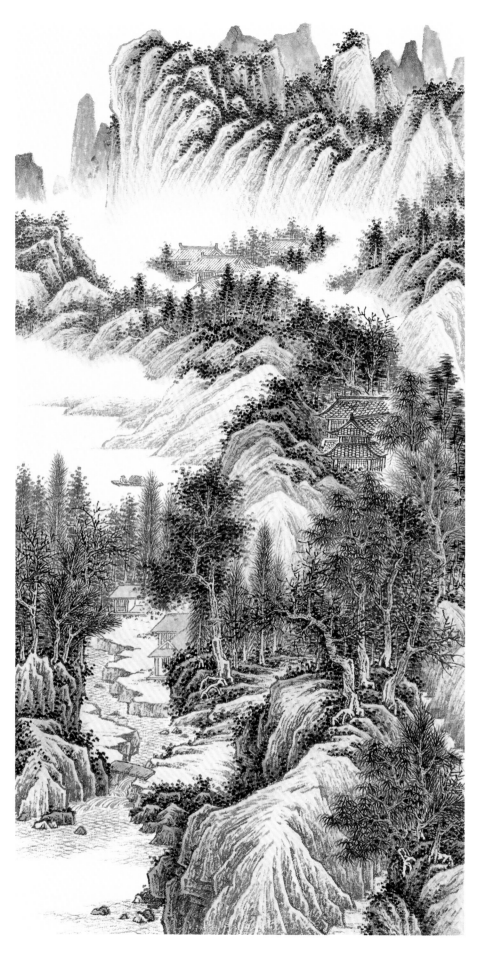

步骤三 赭石染树干、小船及人物面部。屋顶须用赭石加少许朱砂平涂。小板桥用花青加墨染，后再用花青加墨对远山以及山势进行调整，使之增强其立体效果。点叶树和勾叶树用花青加墨点染。

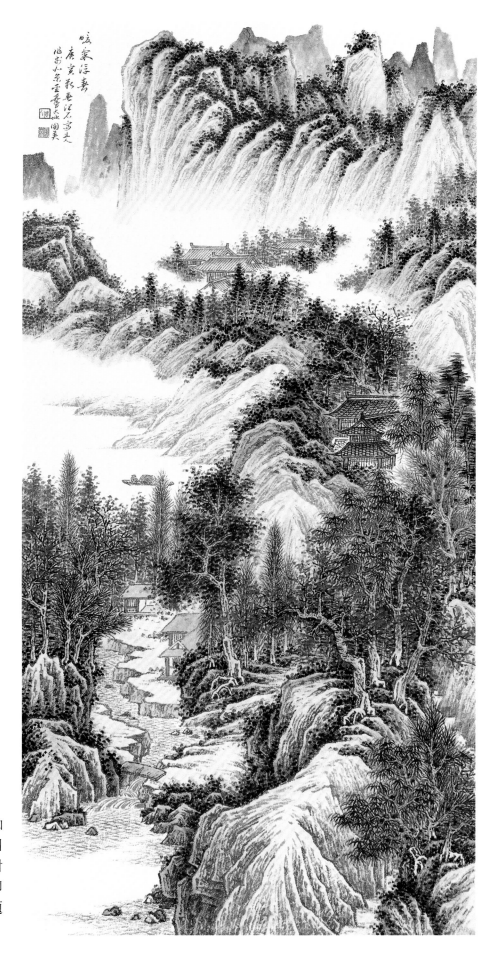

步骤四　山上苔点用花青加墨点染。屋柱用朱砂染，屋窗用赭石勾染，屋顶用花青墨染。树用朱砂点。水用花青勾染一遍即可。人物衣服用花青染。最后题款钤印即可。

《夏》

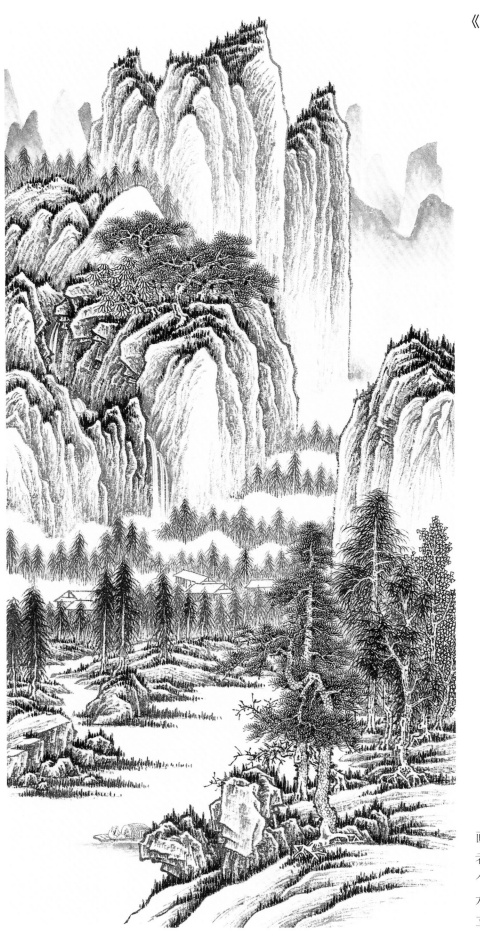

步骤一 有种说法，说山水画给人的感觉有可行者、可居者、可望者、可游者，能达到这个境界，便可称为妙品，所以山水画家应当以这种可居、可游的立意进行创作，就不会失其本意。

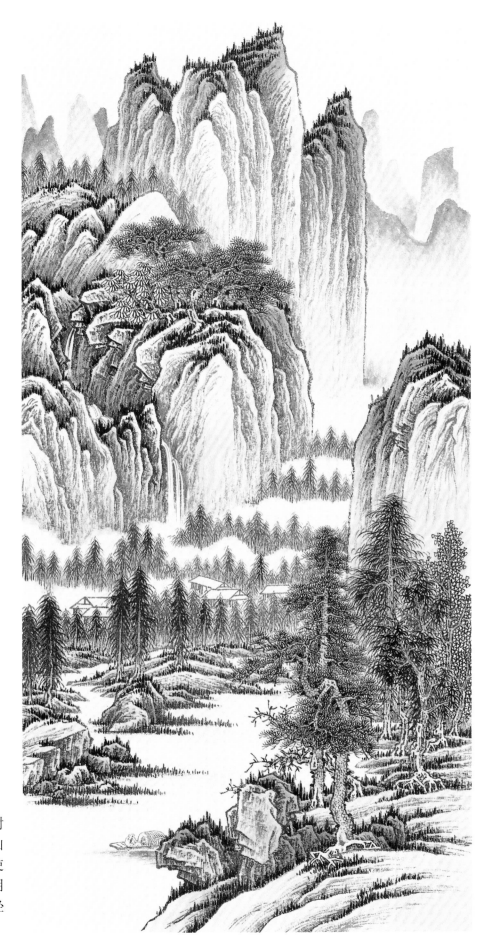

步骤二　着色用赭石染树
干、树疤及树根部要浅一些。山
顶及石块暗部用花青加墨染，使
之增强其立体效果。山体下部用
赭石加少许墨染。水用淡花青轻
轻染一下。

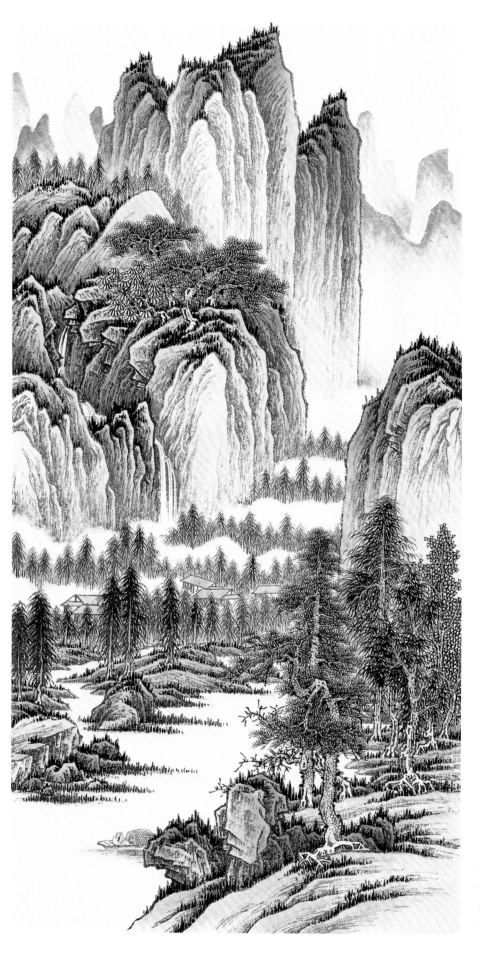

步骤三　用花青加藤黄调成
汁绿色，罩染山体上部，夹叶树
也要平涂作为底色。人物面部用
赭石染。船上窗帘用朱砂染。屋
顶用赭石加朱砂染。

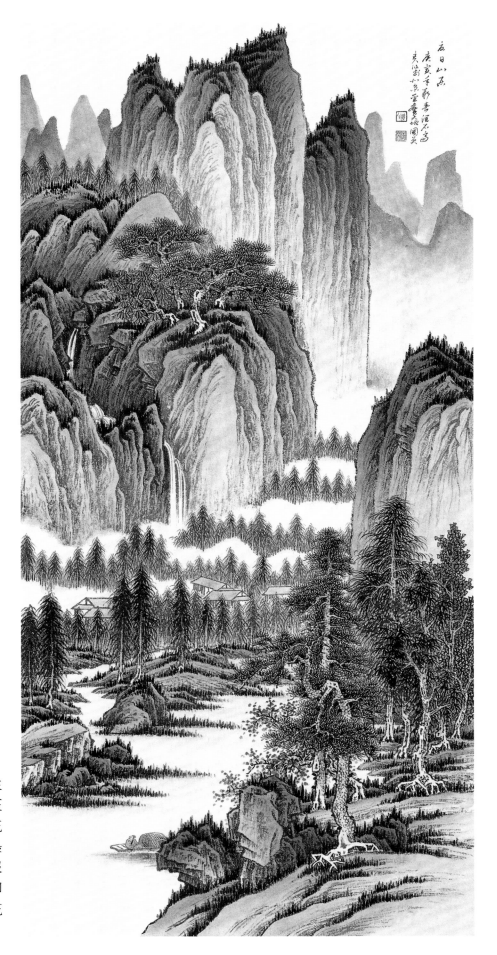

步骤四 用石绿染山体，注意一定要稀薄，这样透明不压墨，一遍不够可染两遍。树用花青加墨勾染。苔点用花青加墨点。夹叶树点染石绿。人物衣服用花青染，水用花青染一遍即可。再用朱砂点红树。远山用花青染。最后题款、钤印，完成。

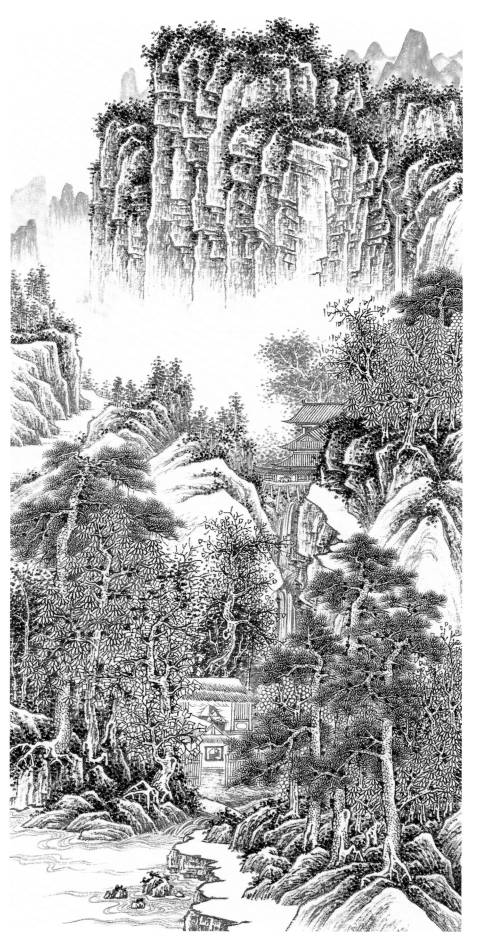

《秋》

步骤一 此幅作品须注意其树法，树与树之间的前后关系，勾叶与双勾叶及点叶之间的融洽，不使其乱作一团，又不可分家。房屋则半遮半挡，正所谓不藏不幽。山有脉，水有源，不可背道而行。

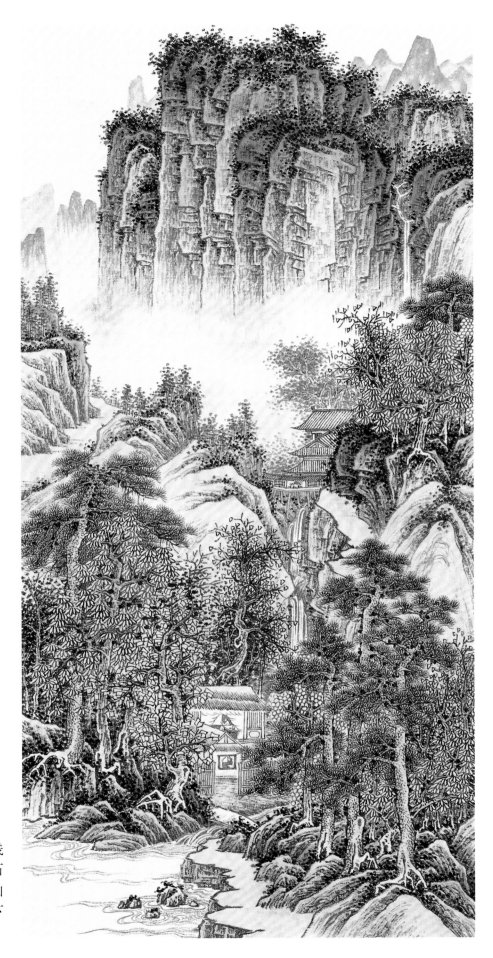

步骤二 用赭石罩染山体。树干用赭石染，树疤及树根要浅一些，房屋及篱笆也要用赭石染，双勾夹叶用浅赭石打底。山顶不够厚重，可用浅墨自上而下进行罩染。

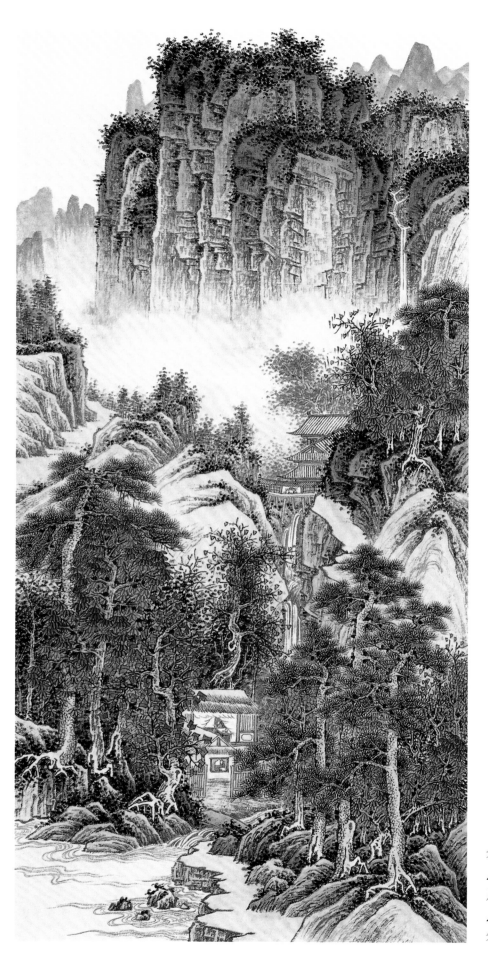

步骤三　用牡丹红、朱砂、朱磦等不同的红色对夹叶树进行点染，远山用花青加墨染，松针用花青加墨勾染。屋柱染朱砂。点叶树用花青加墨点染。高士染朱砂。

步骤四 山上苔点用花青加墨点，小板桥用花青加墨平涂。水用淡花青勾染，屋顶用花青加墨染。在用深浅不同的朱砂点染山上的苔点。窗帘染花青、朱砂、花青加墨等，最后题款、钤印，完成。

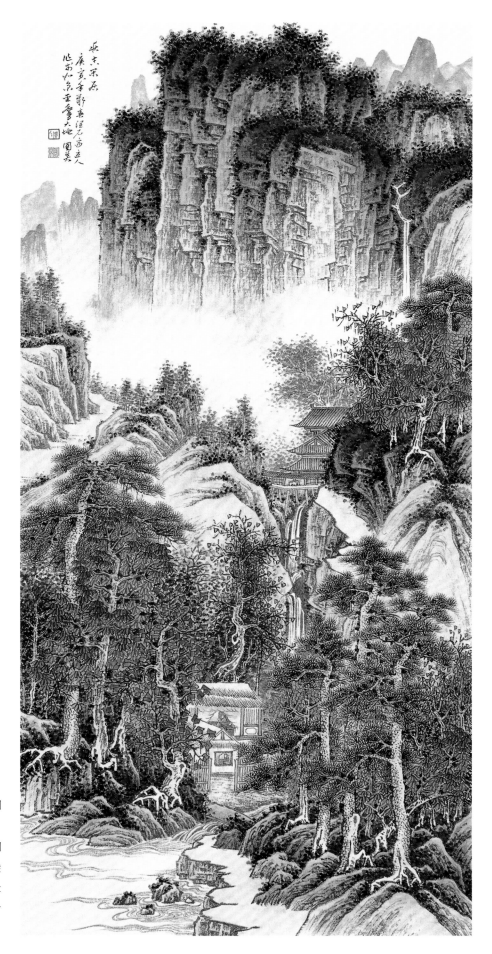

《冬》

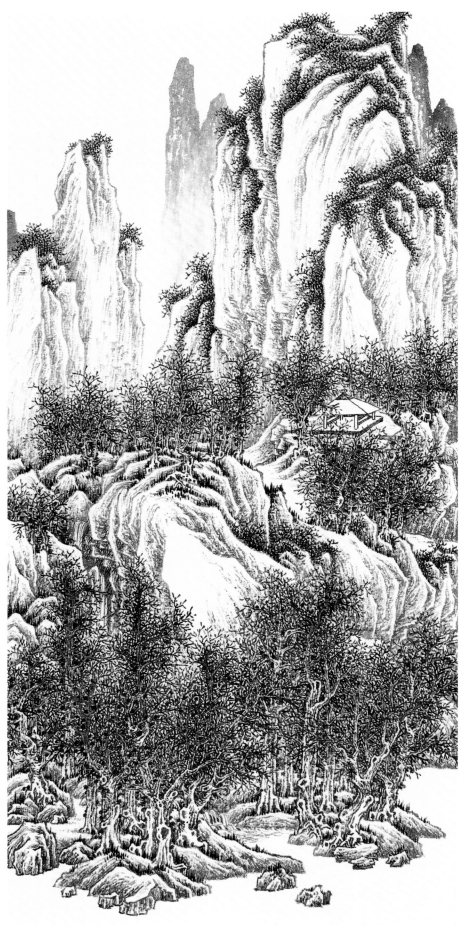

步骤一 画冬景在于留白，所以在画之前就得把雪的位置设计好，传统的画法就是以黑托白。此幅取法宋人。尤以树法最难，只要你仔细观察读懂它，自然容易画，其实就是前后左右穿插关系。画时先以前面画一棵树为主，依次退后，只要用心去画，就一定能画好，相信自己。

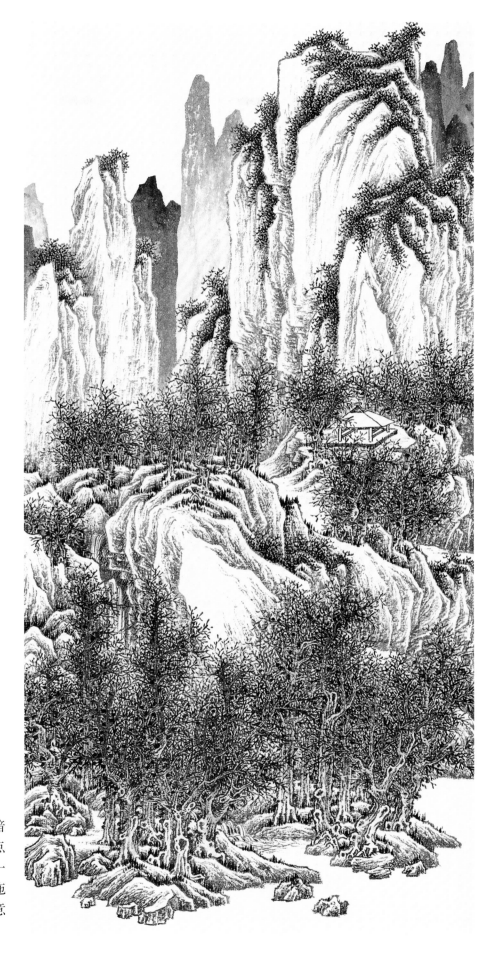

步骤二 冬天的树比较暗淡，上色时用赭石稍稍多加一点墨，注意树疤及树根部要淡一些。用重一点的墨画出远山以拖出山峰雪白的景象，这时雪意已出。

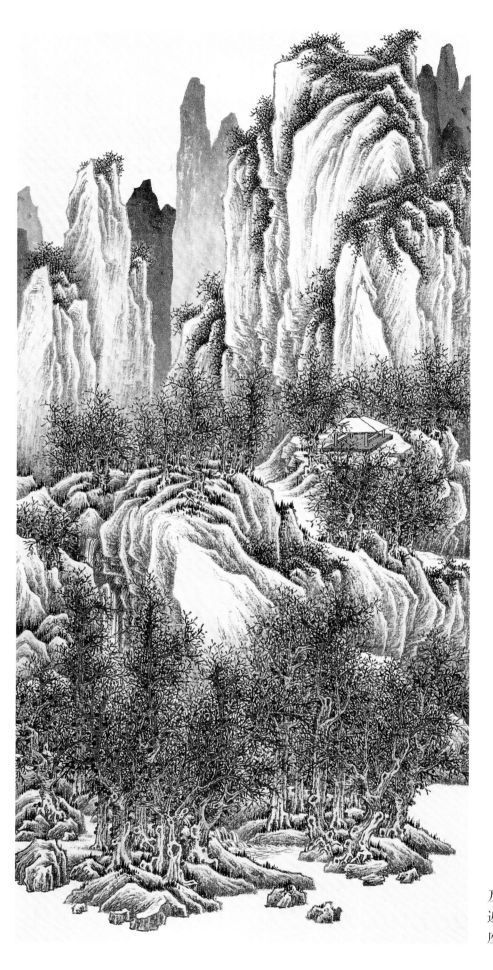

步骤三 用赭墨染山体结构及石块等。远山用花青再染一遍。亭柱用朱砂加少许墨染，亭座用赭石加墨平涂。

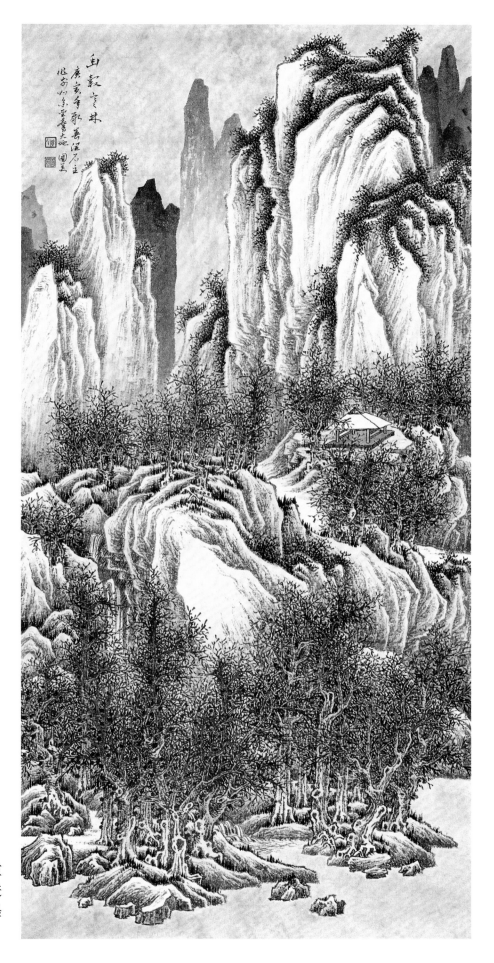

步骤四　用花青加墨染天空和水，再用淡赭石加墨对山石进行一下调整。苔点再用花青加墨点一遍，最后题款、钤印，完成。

《太行深处》

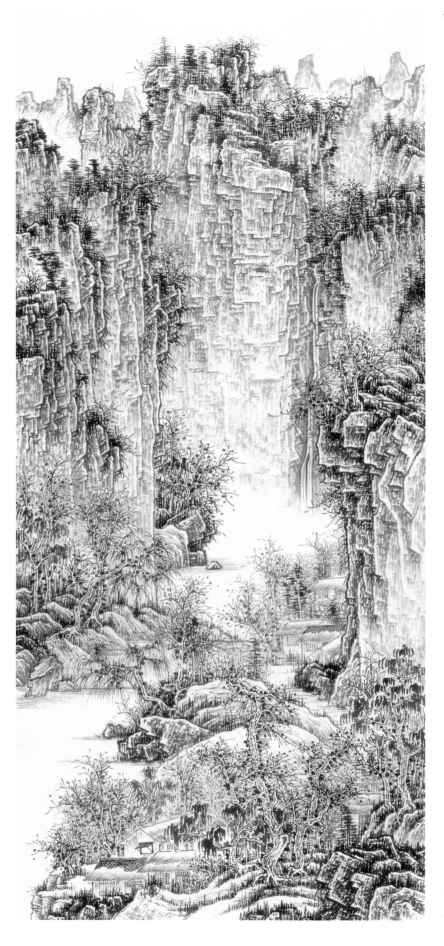

步骤一 每幅画都应有近、中、远等层次，注意前后合理衔接。树木、山石组织要得当，用勾、皴、擦、点、染等笔法，注意用墨要有干、湿、浓、淡等变化。

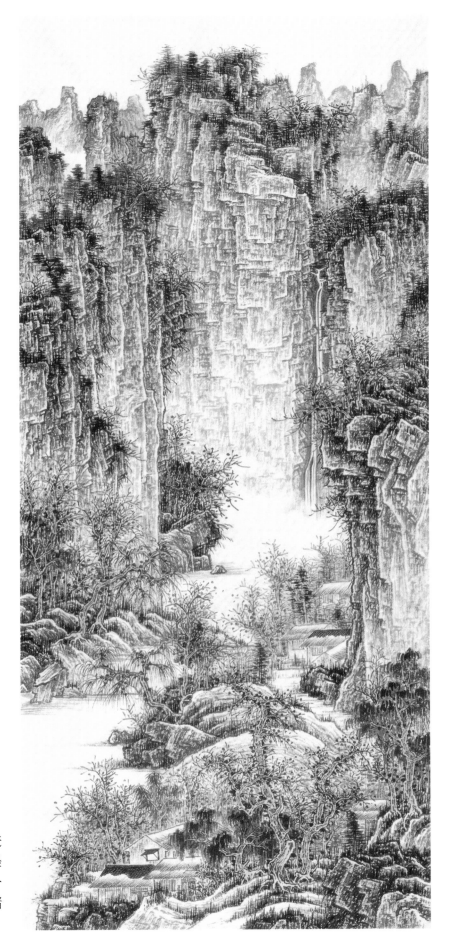

步骤二 用深浅不同的墨对画面进行全面调整，再用赭石加淡墨调成赭墨染树干及屋顶，屋墙也要用赭墨擦染一遍，以表现其斑驳感。注意树枝要用赭墨复勾一遍，屋瓦用墨染。

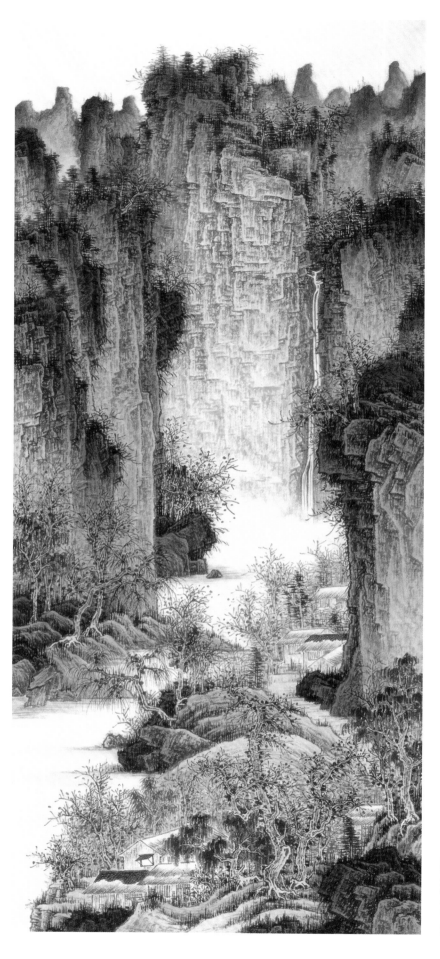

步骤三 对山峰、石块等进行调整，加强其体积感以及前后虚实等，一遍不够可反复多遍。然后用赭墨对山体及峰石进行罩染。待赭墨色干后，再用墨对杂树进行调整，逐步完善画面。

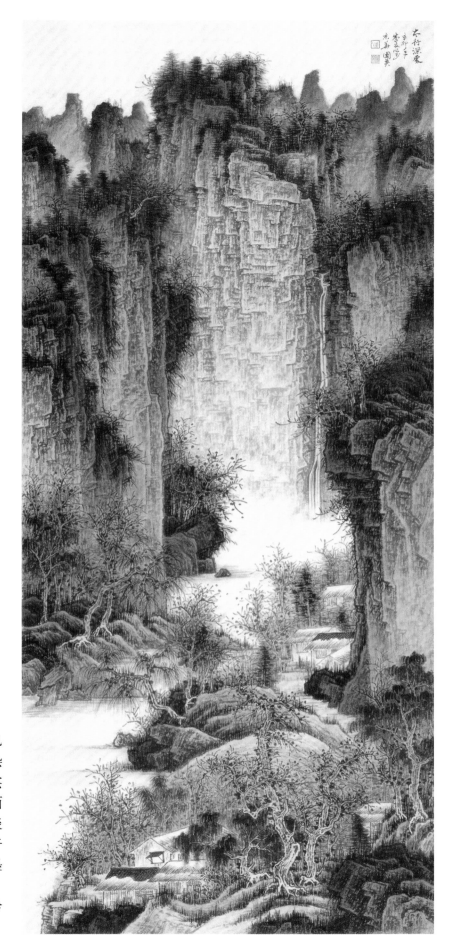

步骤四 用墨青（花青加墨）色对画面进行全面调整，要认真调整杂树部分，注意色彩的轻重变化、虚实等。由于此幅为水墨淡彩，所以画面中的笔墨变化很重要。以色调的清淡为基础，表现其生动的效果。待干后，用赭石、花青、藤黄、朱磦和墨调成暖调子，用排笔染天空和水面，留出中间水口的雾气。最后题款、钤印，完成作品。

《太行山居》

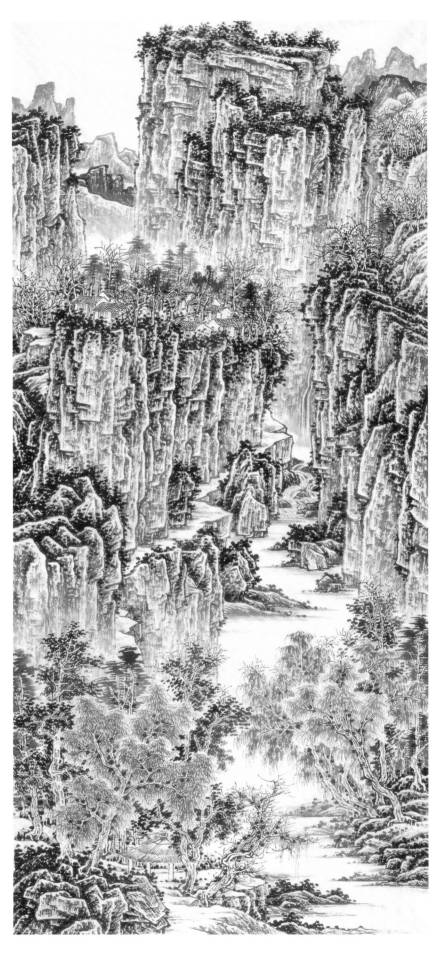

步骤一　在表面粗糙的皮纸上，用中侧锋画出山石，勾、皴、擦一气呵成。树干用中锋画出，点叶用秃笔点出，组树要注意层次关系、穿插得当。山体及峰石以勾、皴、擦为主，完成后再用秃笔点苔。

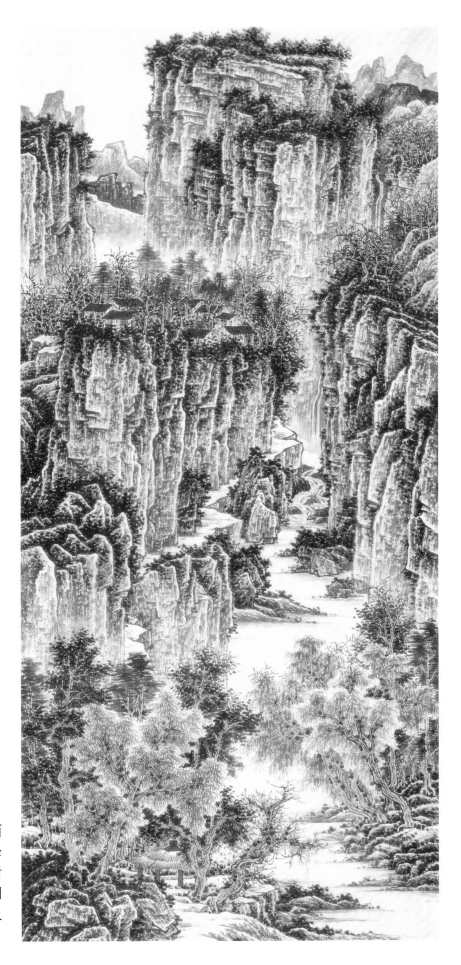

步骤二　用深浅不同的墨对画面进行全面刻画。山体用侧锋皴擦，峰石暗部用墨擦染。组树用墨加强前后关系。水只画一条水线便可。屋顶用墨平涂，屋墙用赭墨擦染。树干以及树枝用赭墨染，草亭染赭石。

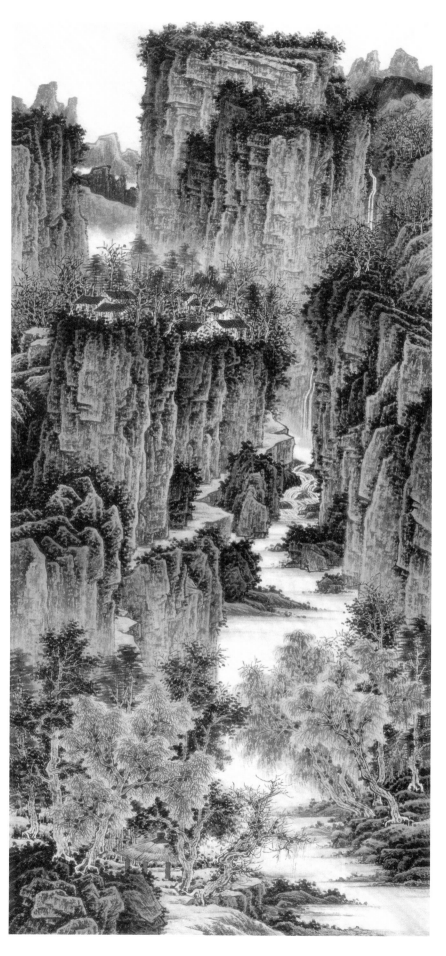

步骤三　用赭墨罩染山体及峰石，注意点叶树也罩染赭墨，水用赭墨轻染。待赭墨干后，再用深浅不同的墨调整山体、峰石、杂树等，调整时注意前后虚实关系。草亭用赭石染。

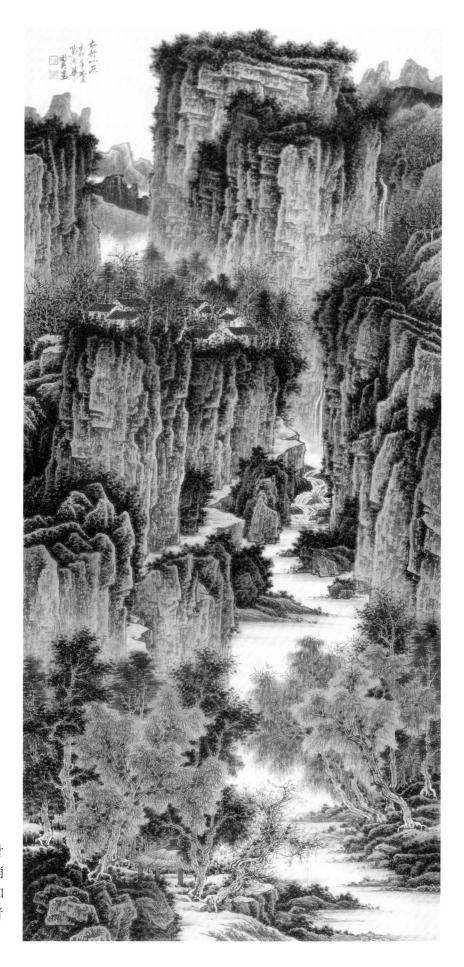

步骤四 用墨青色（花青加墨）染单勾叶树、点叶树及苔点，着色时注意淡墨处染淡墨青色，重墨处染稍深一点的墨青色。待干后，用朱砂加赭石调成赭红点染杂树。水用淡墨青色染。最后题款、钤印，完成作品。

《仰观山俯听泉》

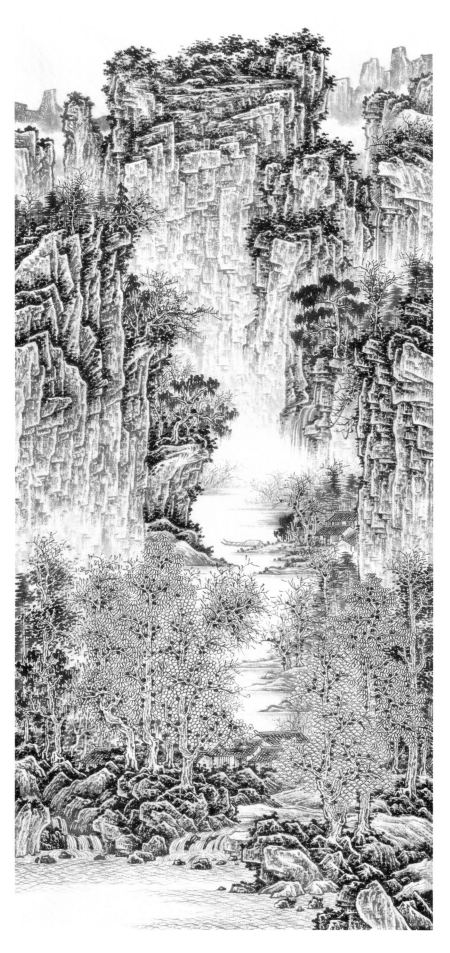

步骤一 用中侧锋画出山石，中锋画夹叶树，点叶树画法要松紧有度。房屋用中锋画出。注意溪流水口的转折变化，山体、峰石用笔要松动，要有干、湿、浓、淡等变化才会生动。

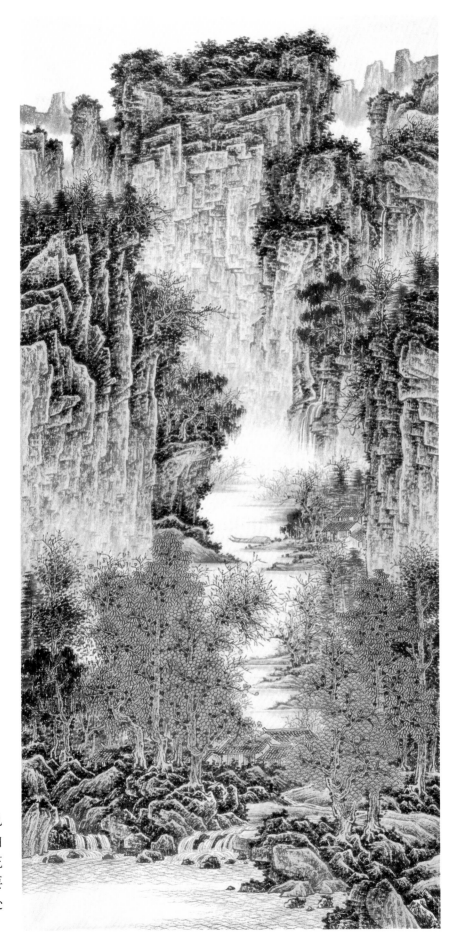

步骤二 用赭石加墨调成赭墨色染树干，树疤及树根处要浅一些，山石也要用赭墨染。夹叶树用藤黄加花青调成汁绿作为底色平涂。屋墙也要用赭墨擦染，注意溪流水口及云气处要虚，有若隐若现的感觉。

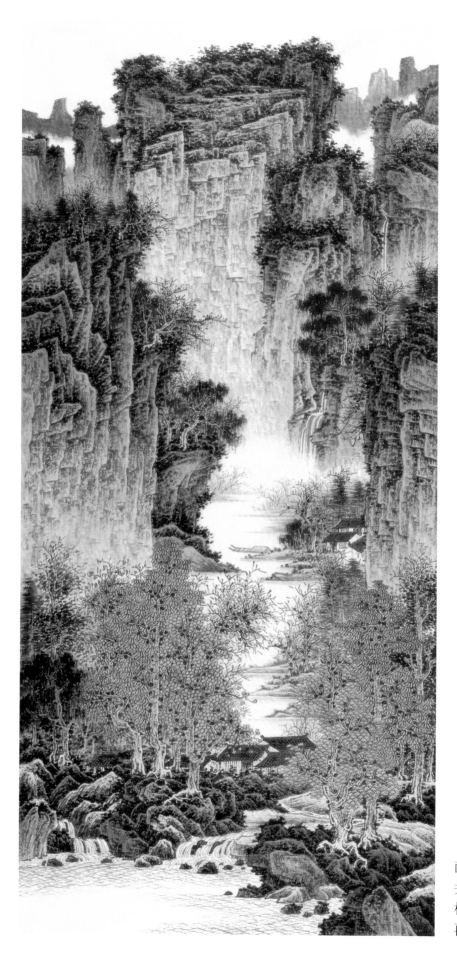

步骤三　用墨对峰石进行深入刻画、调整，处理好画面的前后、虚实关系。调整时，不要拘泥于小的结构，要以大局为重。屋墙用墨平涂，再用花青加墨调成墨青色染点叶树。

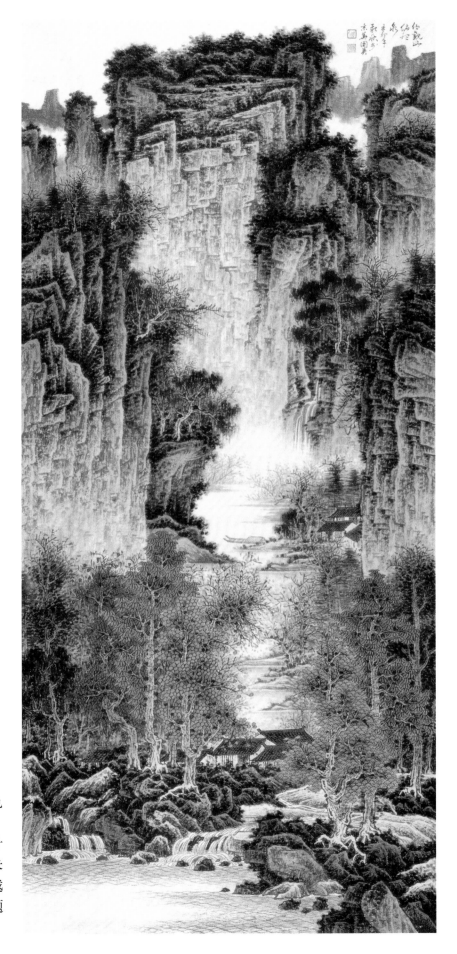

步骤四 用花青加墨调成墨青色
点染苔点及点叶树，同时调整画面。
前面的夹叶树点染三绿，后面的夹叶
树点染二绿、头绿等。杂树点染朱
砂，点朱砂要有深浅不同之别，越
远越浅。水用淡花青加墨染。最后题
款、钤印，完成作品。

《太行秋色》

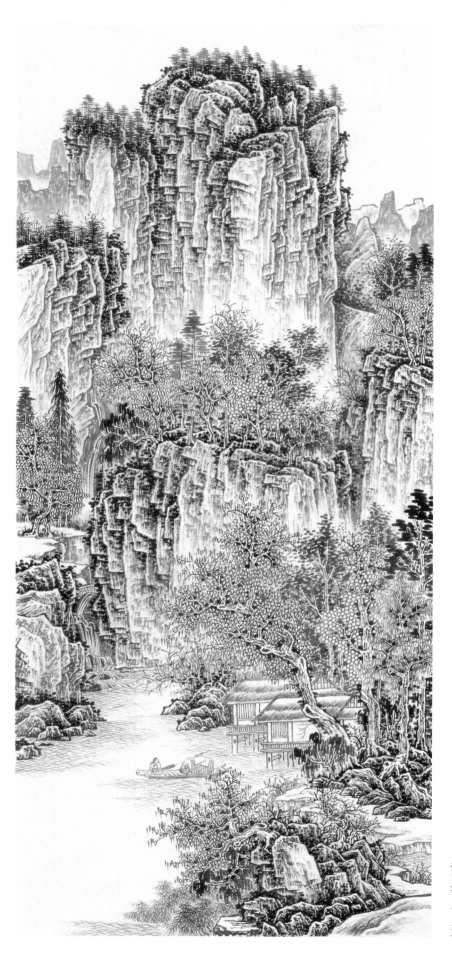

步骤一 太行山的表现重在气势。先画前景山石，用笔皴擦要松活、雄健。树用双钩法，人物用中锋勾，但不可过细。远山用笔皴出大形，一气呵成。

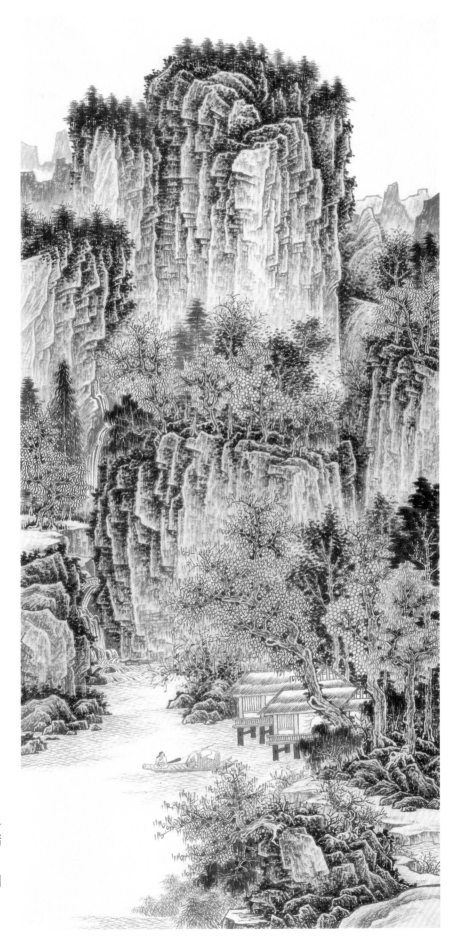

　　步骤二　用赭石染树干，树疤及
树根部要浅。屋顶、屋柱、船都用赭
石染，夹叶树用浅赭石平涂做底色，
山体、远山、人物面部及双手同样用
赭石染。上色时注意以稀薄、透明、
不压墨为宜。

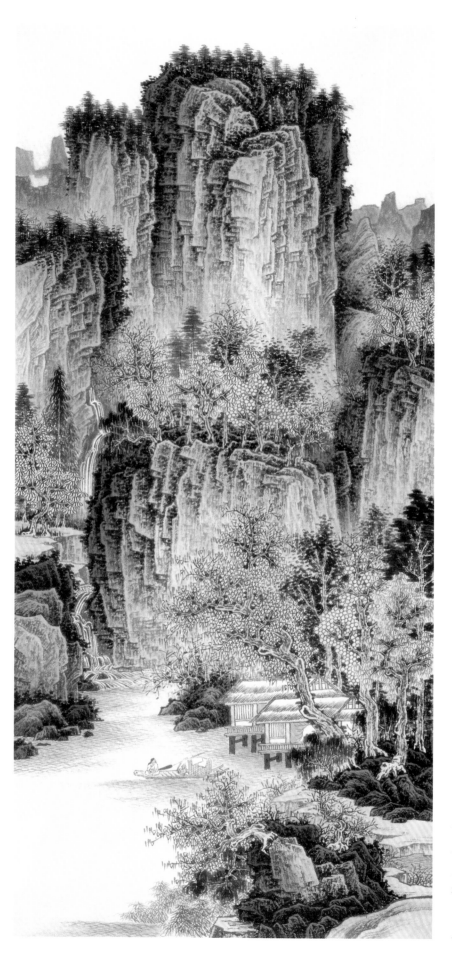

步骤三 用赭墨（墨色稍重）调整画面，要胆大心细，不要过分拘泥于小节，以整体统一为主。用朱砂加赭石罩染峰石阳面，颜色不要太厚，以清淡透明最好，整体染色要滋润、微妙、含蓄、统一。水用墨青色染（墨青色以清淡、透明为标准），屋帘用花青加朱砂调成紫红色染。

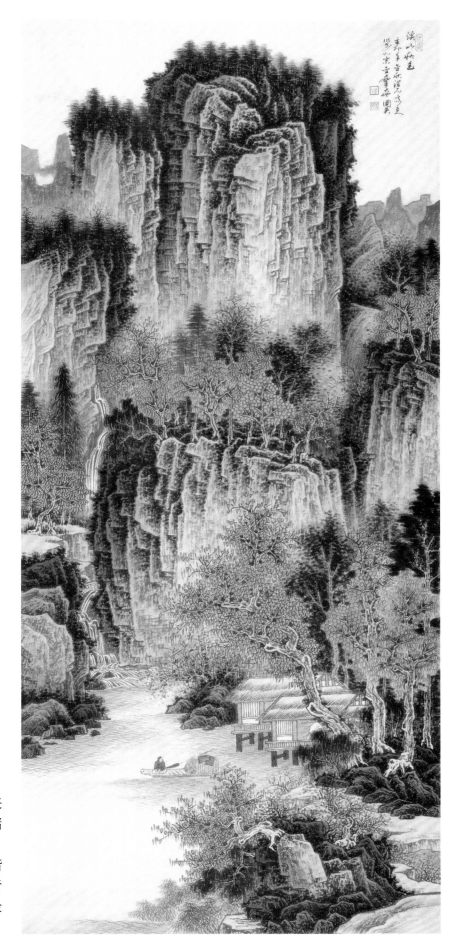

步骤四　用墨青色点染苔点及夹叶树，部分夹叶树用朱磦、朱砂、赭红等色染。注意无论是墨还是颜色，都应有浓淡变化才会远近有别，和谐统一。屋柱用朱砂染，人物染墨青色，小船用赭墨、墨青、朱砂染。最后题款、钤印，完成作品。

《太行牧歌》

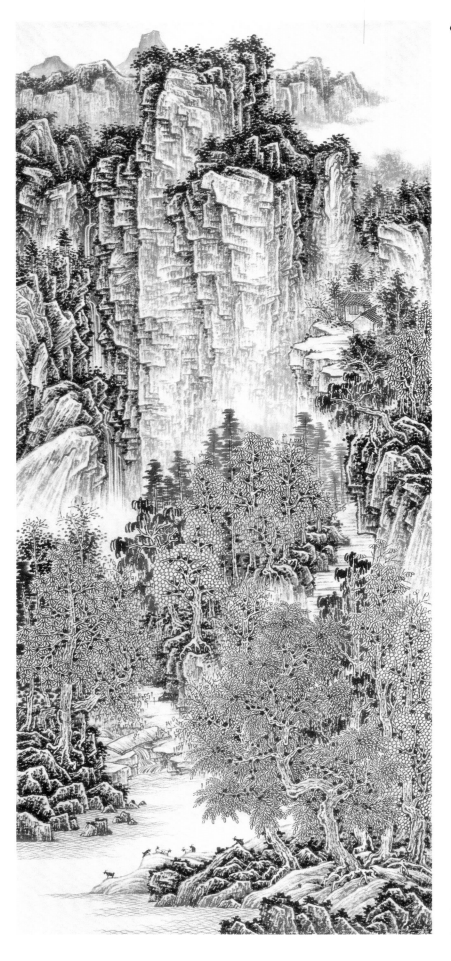

步骤一 先画近景山石，用笔要刚猛苍劲，土坡以披麻皴画法表现其质感，树双钩法点叶法并用，云气处以随意、自然、缥缈为妙，最后点画几只山羊。

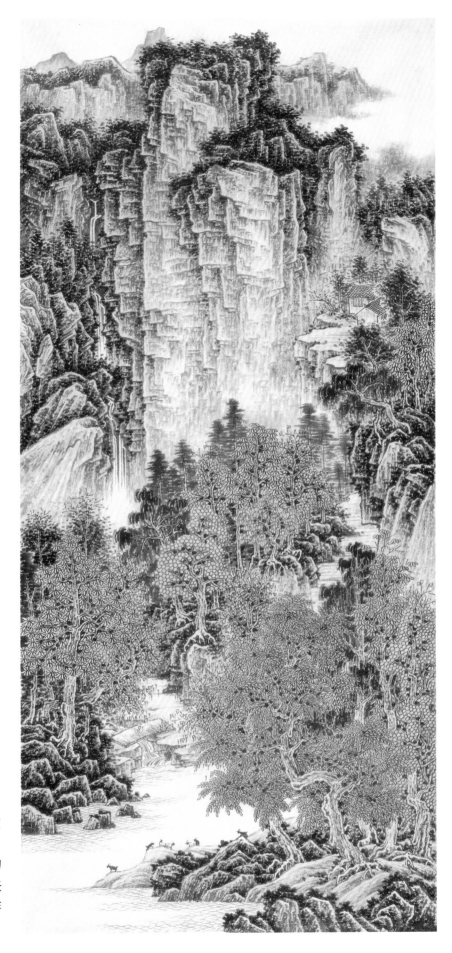

步骤二 用深浅不同的墨调整山体结构及点叶树等，树干用赭石染，屋墙用赭石擦染，白色山羊用赭石勾染轮廓即可，山体及山石染赭石，夹叶树用藤黄加花青调成草绿色平涂作为底色。

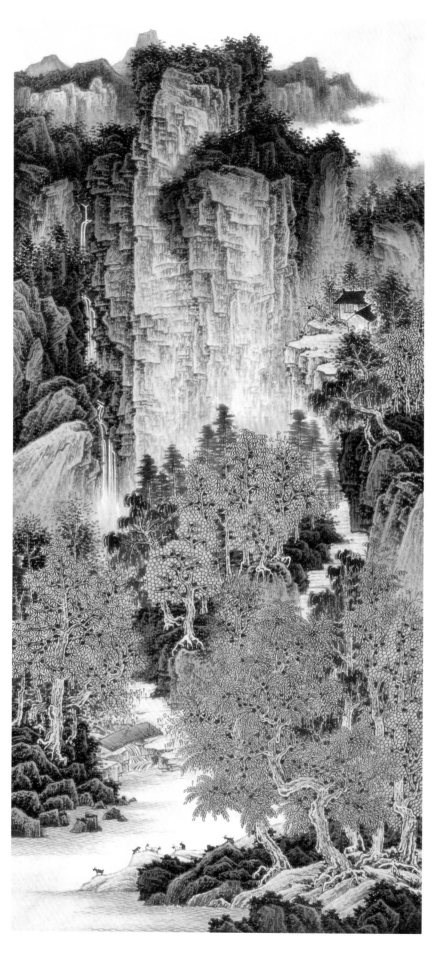

步骤三　用花青加墨调成墨青色罩染峰体及石块，罩染时要厚薄有别，过渡自然，以滋润、微妙、含蓄与统一为标准，小石板桥平涂墨青色。屋顶用墨染，水用墨青染，以清淡透明为佳。

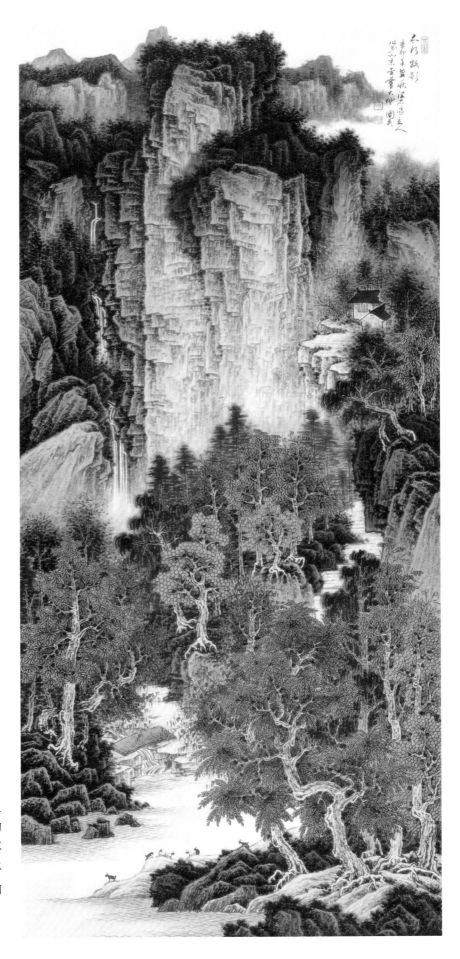

步骤四 用墨青色点染点叶树及苔点，用头绿、二绿、三绿等不同的石绿色点染夹叶树。点染夹叶树时要一片夹叶点一笔，色不伤墨，不可平涂。用石绿点染苔点，用深浅不同的朱砂点染杂树，最后题款、钤印，完成作品。

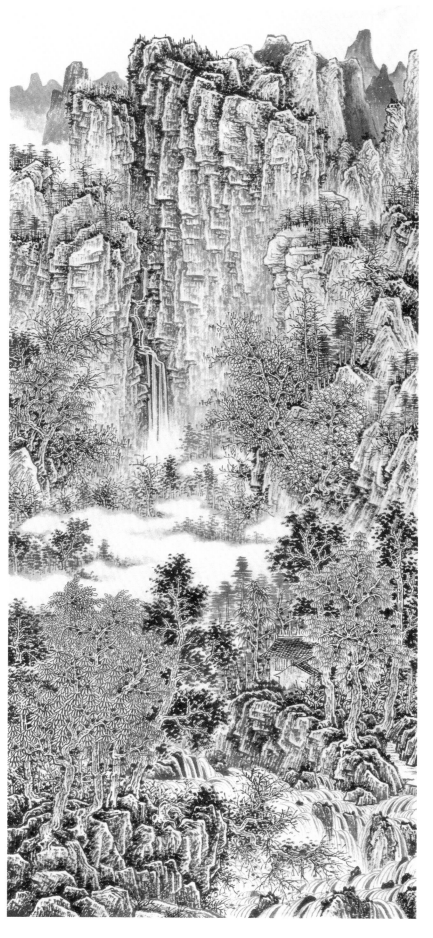

《层林尽染》

步骤一　表现深秋题材，以红色为主调，所以墨色一定要给足、到位，否则会落入俗套。用浓淡不同的墨表现山体的气势、前后的变化等，云气要留得随意自然。水的画法要上下呼应，所谓"山有脉、水有源"。

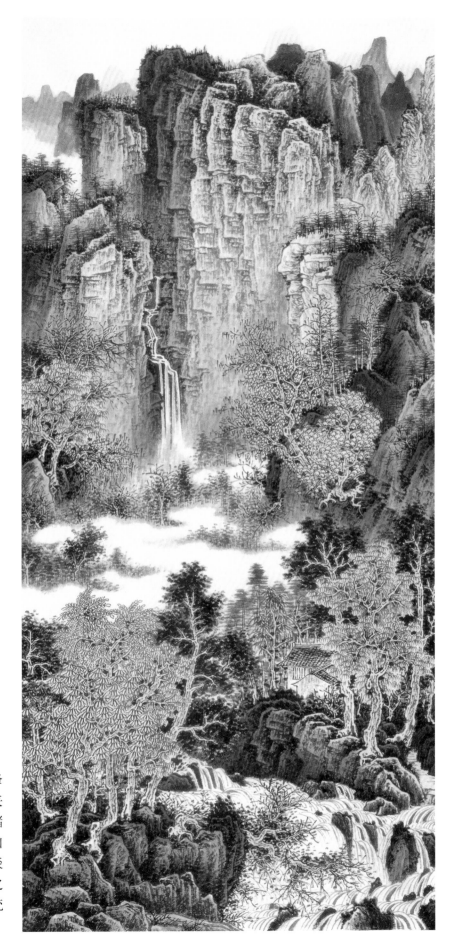

步骤二 用深浅不同的墨调整峰
体及山石阴暗面，树干用赭石染，夹
叶树平涂赭石作为底色，屋墙擦染赭
石。画面干后，再用赭石染峰体及山
石，点叶树和白云的虚处都应有淡淡
的赭石色。本幅画除了天空和云水之
外都应用赭石罩染，这样画面才会统
一、完整。

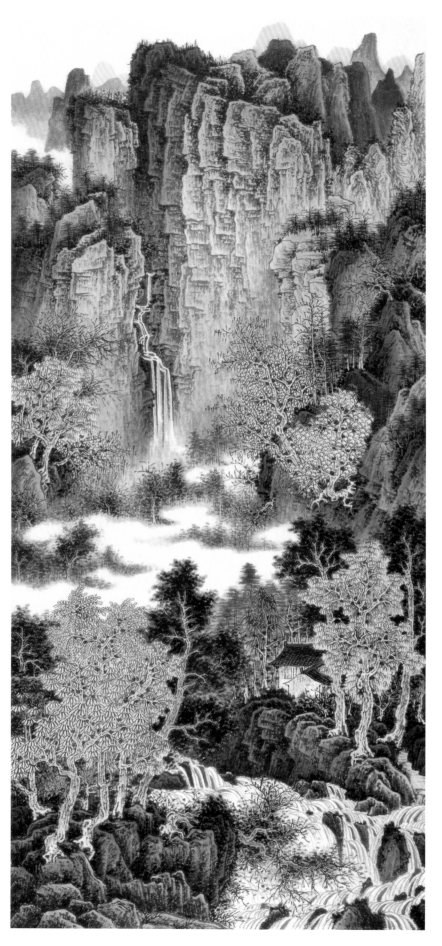

步骤三 用朱砂调入少量曙红罩染峰体及石块，罩染时注意色彩不可过厚，以透明不压墨为标准，一遍不够可染两三遍。水用赭墨染，以清淡为宜。用墨染屋顶，用花青加墨调成墨青色染点叶树，注意虚实、浓淡变化。

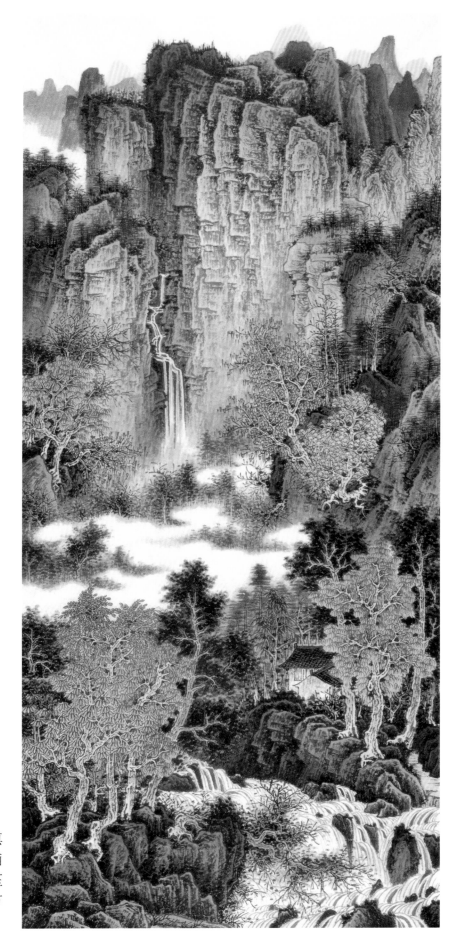

步骤四 夹叶树用朱磦、朱砂、曙红等不同深浅的红色点染（双钩填彩法）。再用深浅不同的朱砂调整画面，朱砂主要调整阳面部分，不要压墨，一遍不够可染多遍，营造出"万山红遍，层林尽染"的金秋景象。

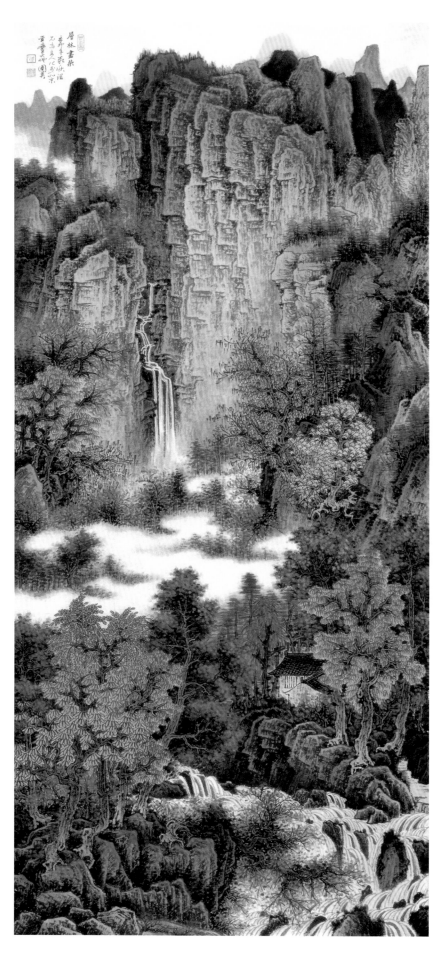

步骤五 用朱砂加曙红点染红树叶及苔点，注意要分出层次，以深浅不同的红色点染。水要用赭石加朱砂染。树干再用赭石加墨染一遍。用深浅不同的墨调整画面的阴暗面，使画面达到和谐统一的效果。题款、钤印，完成作品。

三、作品欣赏

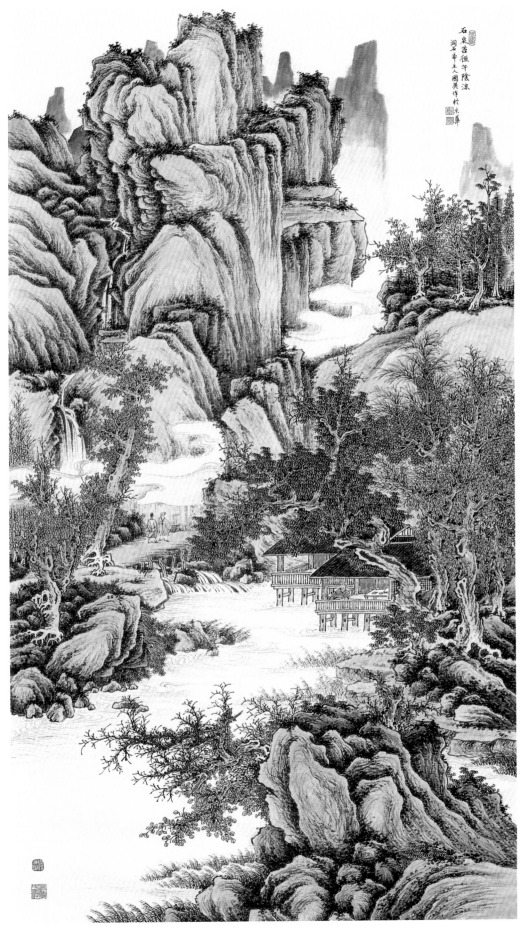

石泉苔径午阴凉

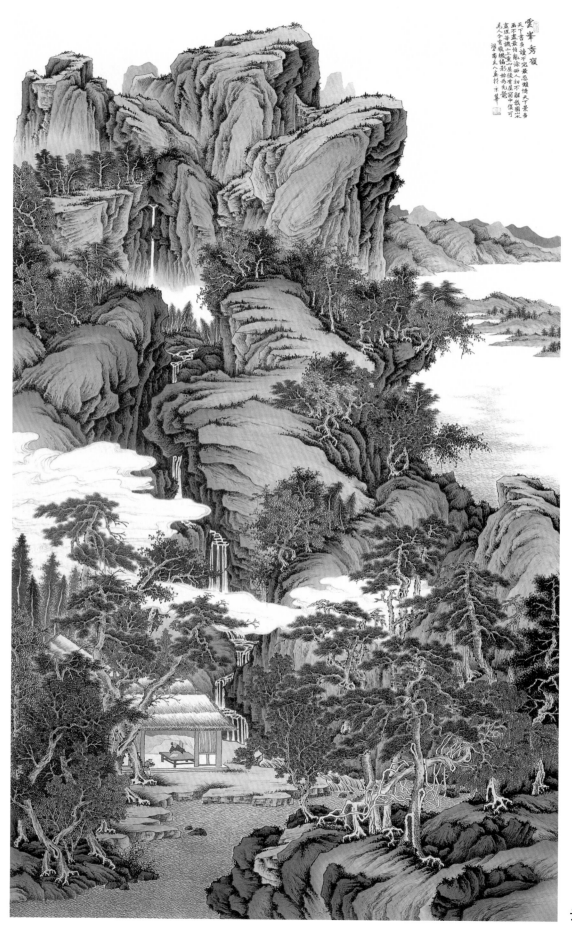

云峰秀岭

云峰秀岭

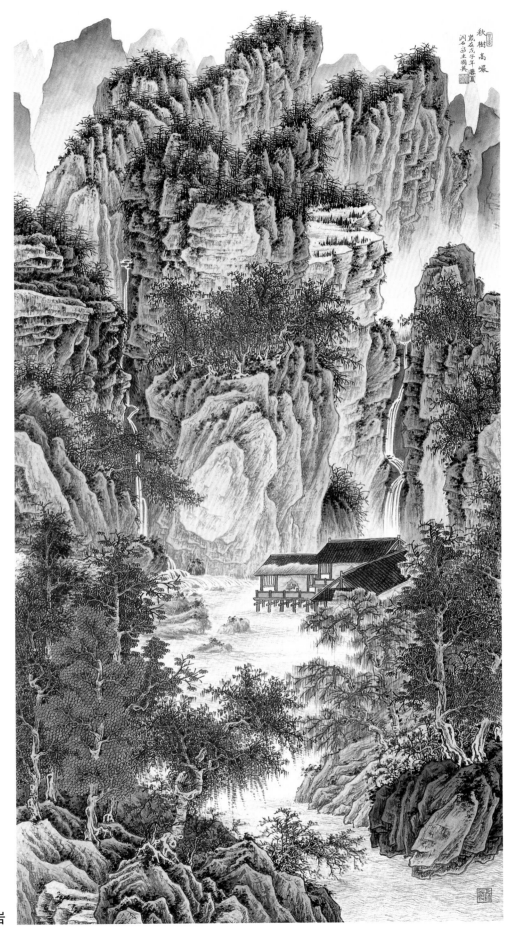

秋树高岩
岁在戊子年盛夏
闲名画士国其

秋树高岩

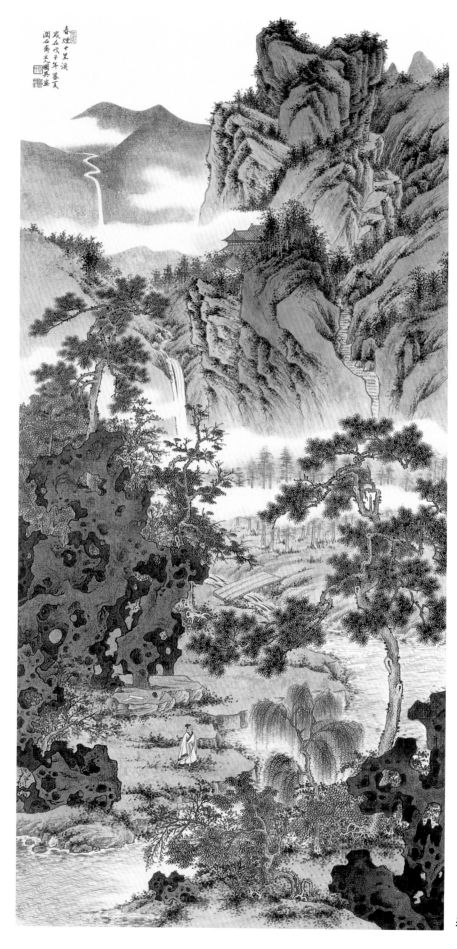

春烟十里溪

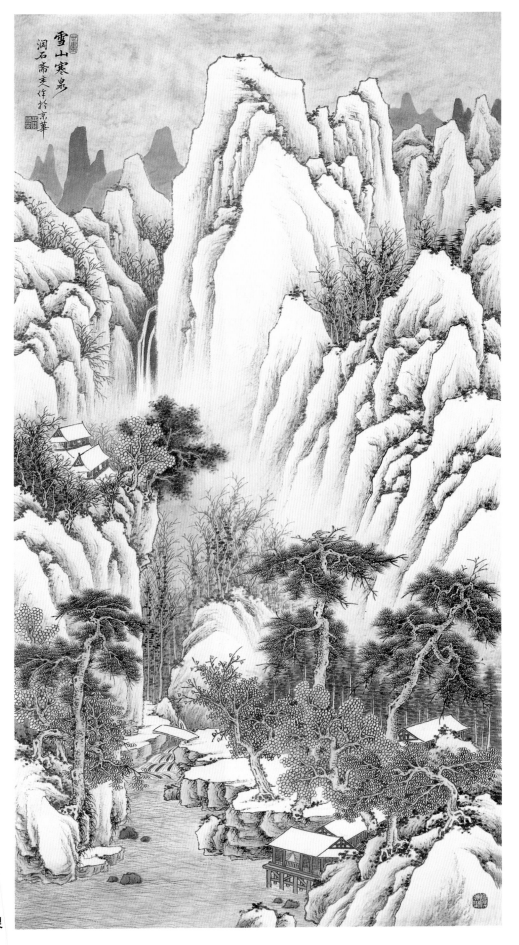

雪山寒泉

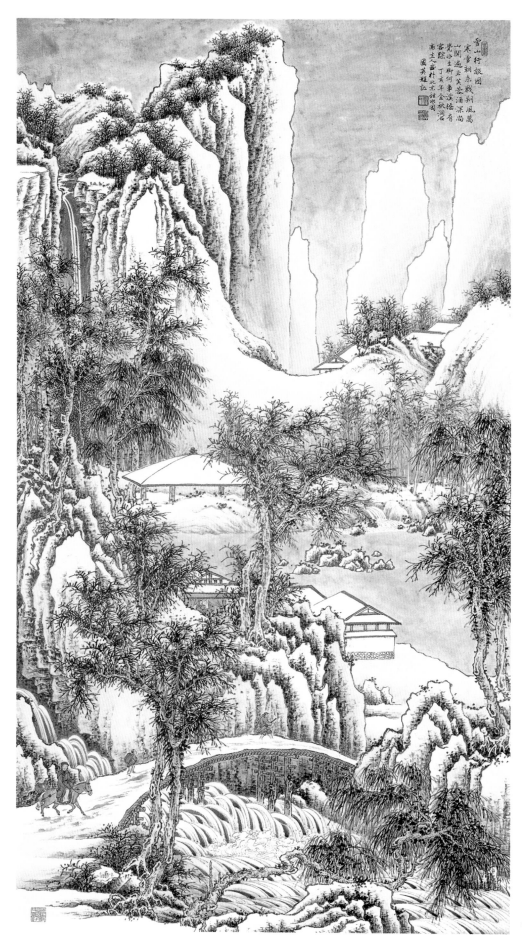

雪山行旅图

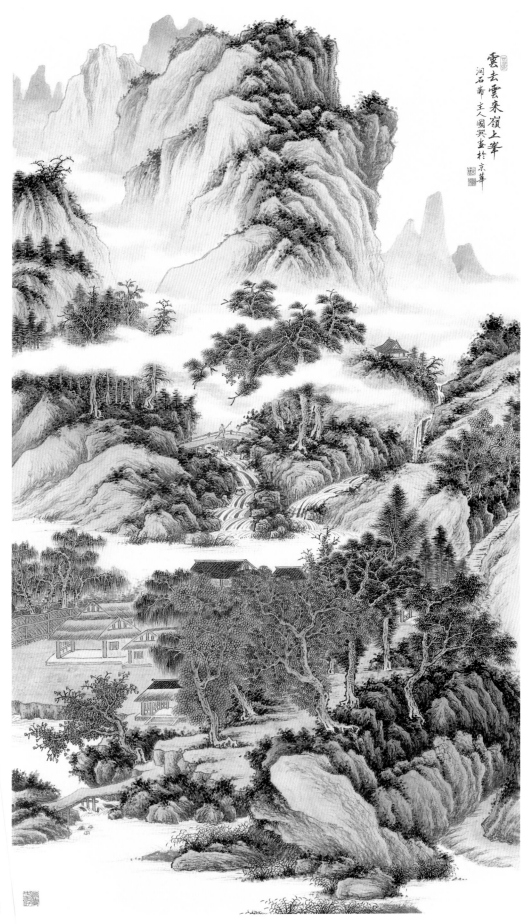

雲去雲來嶺上峯
洞石齋主人國興畫於京華

云去云来岭上峰

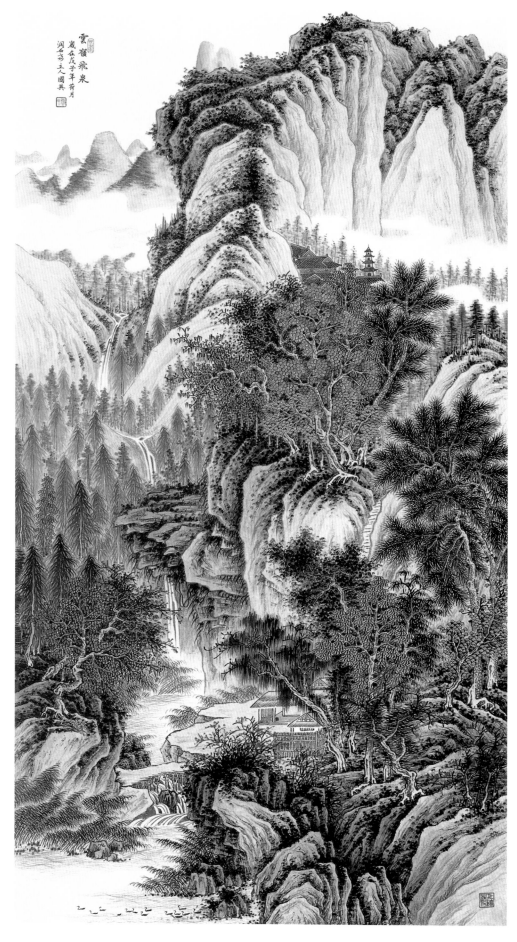

云岭飞泉